U0107172

跟大师学书法

白蕉

给你讲书法

白　蕉　著

中华书局

图书在版编目（CIP）数据

白蕉给你讲书法/白蕉著. —北京:中华书局,2024.6
（跟大师学书法）
ISBN 978-7-101-16046-8

Ⅰ.白… Ⅱ.白… Ⅲ.汉字–书法–研究 Ⅳ.J292.1

中国版本图书馆 CIP 数据核字（2022）第 240895 号

书　名	白蕉给你讲书法
著　者	白　蕉
丛书名	跟大师学书法
责任编辑	马　燕
文案编辑	蔡楚芸
责任印制	管　斌
出版发行	中华书局
	（北京市丰台区太平桥西里 38 号　100073）
	http://www.zhbc.com.cn
	E-mail:zhbc@zhbc.com.cn
印　刷	天津裕同印刷有限公司
版　次	2024 年 6 月第 1 版
	2024 年 6 月第 1 次印刷
规　格	开本/889×1194 毫米　1/32
	印张 7½　插页 2　字数 121 千字
印　数	1-8000 册
国际书号	ISBN 978-7-101-16046-8
定　价	38.00 元

出版说明

　　白蕉（1907—1969），上海金山区张堰镇人，本姓何，名旭如，字治法，后改名为白蕉。别署云间居士、济庐、复生、复翁等。精书法，亦擅长画兰。曾任上海中国画院筹委会委员兼秘书室副主任，中国美术家协会上海分会会员，上海中国书法篆刻研究会会员，上海中国画院书画师。

　　白蕉是现代书法史上学习二王并卓然一家的书法大家，他对于书法学习的论述和讲解，给书法爱好者极大的启示。本书论及书法学习的方方面面，如选帖问题、执笔问题、工具问题、运笔问题、结构问题、书病、书体、书髓等等，表现出他鲜明的书学观。本书配图丰富，较全面地展示了帖学书法的风貌。

<div style="text-align: right">中华书局编辑部 2023 年 11 月</div>

目　录

书学前言

书学在古代为六艺之一，本来是一种专门的学问，周秦以来，历代都非常重视，尤其是汉、晋、唐三朝。五千年来，其间书体颇有变迁，不过可以这样概括地说：我国的书法，直到魏晋，方才走上一条大道，锺、王臻其极诣，右军尤其是集大成，正好像儒家有孔子一样。

在书法的本身上说，不佞并无新奇之论。现在愿诸位在学习书法时注意的有三个字：第一个是"静"字。我常说艺是静中事，不静无艺。我人坐下身子，求其放心，要行所无事。一方面不求速成，不近功；一方面不欲人道好，不近名。像这样名心既淡，火气全无，自然可造就不同凡响。第二个字是"兴"。我人研究一种学问，当然要对所研究的一门先发生兴趣。但是一时之兴是靠不住的，是容易完的。那

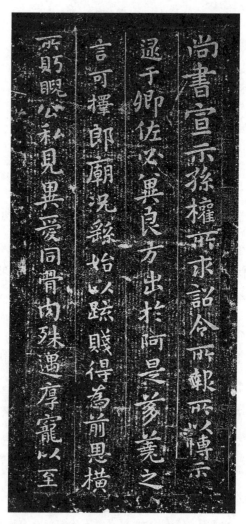

传为三国魏·锺繇《宣示表》

么如何可以使兴趣不绝地发生呢？总之，在于有"困而学之"的精神。俗语所谓"头难、头难"，开始的时候，的确不易，没有毅力的人，不免见难而退，就此灰心。所以我们先要不怕难，能够不怕，自会发生兴趣。起始是一种浅尝的兴趣，到后来便得深入的兴趣，有了深入的兴趣，不知不觉便进入"不知肉味"的境界里去了。将来炉火纯青，兴到为之，宜有杰作。第三个字是"恒"。我们要锲而不舍，不能见异思迁，不可一曝十寒。世界上许多学问事业，没有一种学问、一种事业可以无"恒"而能够成功的。《易经》恒卦的卦辞，开始就说："恒：亨，无咎，利贞，利有攸往"，那是说有恒心是好的、是通的、是有益的，如果锲而不舍，那就无往而不利了。当年永禅师四十年不下楼，素师退笔成冢，可见他们所下的苦功。又如坐则画地，卧则画被，无非是念兹在兹，所以终于成功。

但是，梁庾元威说："才能则关性分，耽嗜殊妨大业"，不佞平时对书学就有这一点感想。请诸位也想一想看：现在通俗的碑帖是谁写的？他们在当时的学术经济是什么样？可不是都很卓越吗？唐宋诸贤，功业文章，名在简册，有从来不以书法出名的，但是我看到他们的书法，简直大可赞叹！

永和九年，歲在癸丑，暮春之初，會于會稽山陰之蘭亭，脩禊事也。羣賢畢至，少長咸集。此地有崇山峻領，茂林脩竹，又有清流激湍，暎帶左右，引以為流觴曲水，列坐其次。雖無絲竹管弦之盛，一觴一詠，亦足以暢敘幽情。是日也，天朗氣清，惠風和暢，仰觀宇宙之大，俯察品類之盛，所以遊目騁懷，足以極視聽之娛，信可樂也。夫人之相與，俯仰

东晋·王羲之《兰亭序》（冯承素摹本）

所以我往常总是对讲书法的朋友说："书当以人传，不当以书传！"此话说来似乎已离开艺术立场，然而"德成而上，艺成而下"，我人不可不知自勉。今天我所以又说起此点，正是希望诸位同学将来决不单单以书法名闻天下！

第一讲　书法约言

　　书法这个问题，讲起来倒也是一言难尽，因为它历史长、方面多、议论杂。在往年，因为一般的需要，朋友的怂恿，我曾经计划过为初学书法者编写《书法问题十讲》，可是人事草草，未成落笔，至今方能如愿。

　　在准备研究书法之前，先必须弄明白，什么叫书法，书法二字的界说如何。同时也应简单了解一下文字、书法的历史和发展过程。

　　从历史上讲，有了文字以后才有书法。文字的演进，大别为制作与书法。六书——指事、象形、会意、形声、转注、假借，为文字组织所归纳的基本原则；篆、隶、分、草、行、楷的递变，为书法之演进。制作方面的属于文字学，我们现在所谈的为书法。所谓书法，就是讲文字的构

造、间架、行列、点画的法度。

我国的书法，从来便称为东方的一种美术。美术是属于情感的一种艺术，能动人美感，所以称为美术。原来我国的文字是从象形蜕化而来，其初是和绘画不分的，如：彳、兔、屰、魚、田、日、孑，便是代表人、龙、羊、鱼、目、日、子这几个字。而且一个字的写法，繁简变化不同，有像其静态的，有像其动态的。这种符号，更确切地讲是一种简化了的美术图画，不正是美而富于情感的吗? 直到秦汉时代，书法的形式统一以后，绘画才成为独立的艺术。书法的结构、间架、行列、点画与所用的工具，虽然渐渐和绘画分了家，可是其中所包含的形象的美和情感的美，还是存在的。

一般的人说起书法，总是说正、草、隶、篆，要知道这个次序，是排得与书体发展的历史不相符合的。我们现在研究书法，先得把这一点弄清楚。

第一，我们熟知我国造字的圣人是黄帝时的史官，叫作仓颉，他始作书契——文字，以代替结绳（当然这绝不是他一个人所造得出的）。自黄帝至三代，其文不变，这便是后世所称的古文。到周宣王时的史官——史籀又作《大篆十五

篇》，与仓颉的古文颇有出入，这便是后世所称的大篆——这里所称的"作"，当然不是指创作，而是指史籀把当时流行的文字做了一番收集、整理和改良工作。那时他之所以做这种工作，大概是想整齐划一天下文字的缘故。可是那时不像现在，交通不便，不曾能够通行，而且平王东迁，诸侯力政，七国殊轨，文字乖舛。直到秦始皇统一天下，令丞相李斯作《仓颉篇》，车府令赵高作《爰历篇》，太史令胡母敬作《博学篇》，中国的文字才告统一，这便是后世所称的小篆。可见我国的文字，自从黄帝以后，直到战国末年、秦始皇时代，这些年间所通行的文字，只有篆书。虽统称为篆书，其中大别，还分为古文、大篆、小篆三种。

秦·小篆体十二字砖（海内皆臣，岁登成熟，道毋饥人）

秦·李斯《峄山碑》

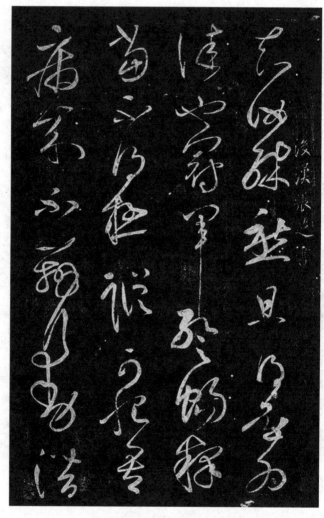

东汉·张芝《冠军帖》

　　第二，社会进化，人事方面也一天一天繁复起来，写篆书像描花一般，渐渐感到费事。秦始皇既统一天下，统一文字，官职的事，实在太多了，这时候有个姓程名邈的人，损益大小篆之方圆，作隶书三千字，趋向简易，拿给秦始皇看，但当时仅官司刑狱用之，其他方面还是应用小篆。直至汉和帝时，贾鲂撰《滂喜篇》，以《仓颉》为上篇，《训纂》为中篇，《滂喜》为下篇——世称三仓，都用隶书来写，隶法从此而广。为什么叫隶书呢？原因是那时的人，因程邈所作的字是方便于徒隶的，所以叫做"隶书"；它的写法便捷，可以佐助篆书所不及，因此又叫做"佐书"；汉初萧何草律，以六体试学童，六体中隶书最切时用，所以选拔其特出的好手为"尚书御史史书令史"，因此汉人亦名隶书为"史书"。从篆到隶，这是我国书体上的一大改革。

　　第三，章草是汉元帝时黄门令史游所作。解散隶体，粗略书之，存字之梗概，损隶之规矩，纵任奔放，赴速急就，字字区别，实在是隶书之捷写，适应时代所需要，救济隶书所不及的产物。其后百年，有杜伯度、崔瑗、崔寔，是当时有名的精工章草的书家。到了后汉弘农张芝，因而转精其巧，面目又不同起来，即后世所称今草之祖，其草又为章草

唐·李世民《晋祠铭》

之捷。行书是后汉颍川刘德昇所作。魏初锺繇是他的弟子。讲到楷书，史称是上谷王次仲始作楷法，但这是说八分之祖，不是今日的正楷书。八分别于古隶，由于用笔有波势。今日的正楷书，在汉末已经成立，到魏晋这一时期内，始集大成，而应用亦日广。所以书体在汉代变体最多。

所以约言起来："自仓颉以来，字凡三变：秦结三代之局，而下开两汉；三国结秦汉之局，而下开六朝；隋结六朝之局，而下开唐宋，遂成今日之体势。"

我国书体的变迁系统表是：

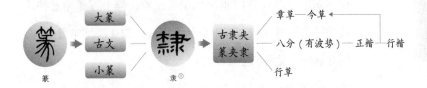

在这里，我们可以明白看出书体变迁的顺序与相互间的关系，应把世俗所说的次序恰恰颠倒过来才对。

至于当时所用工具的变迁大势是：废刀用笔②，废竹用帛，废帛用纸。而促使书体变迁的动力，是社会的发展——因为人事日趋繁复而要求书法日务简便。

书学在古代为六艺之一，本来是一门专门的学问。在汉

代就有考试书法的制度，到了晋代、唐代，且有书学博士的专官，可见当时重视书法的一斑了。唐太宗酷嗜王羲之书，帝王书中，他是唐代首屈一指的。他常对朝臣说："书学小道，初非急务，时或留心，犹胜弃日。凡诸艺业，未有学而不得者也，病在心力懈怠，不能专精耳。"明代项穆说："资过乎学，每失颠狂；学过乎资，犹存规矩。资不可少，学乃居先。古人云：'盖有学而不能，未有不学而能者也。'"可见书法并不是件很容易的事。常言道，"书无百日工"，这话不是成功的人说的，唐时徐浩已认为是"悠悠之谈"。宋代苏东坡有两句诗："退笔如山未足珍，读书万卷始通神。"这是说胸中有学识，笔下自然不俗。可知在写字本身之外，还有别的有关联的重要事呢！

现在我和诸位一起学习书法，姑且不谈篆、隶、分、草，因为我们先要讲实用。篆、隶、分、草或者放在后面作进一步研究的时候再讲。

讲到正、行两种书体，晋朝人算是登峰造极了，尤其是王羲之，历来被推为书圣。唐、宋以来的书法大家，都是渊源于他。

凡是求一种学问，我们都应记得从前人有一句话："取

法乎上，仅得其中；取法乎中，斯为下矣！"我往年常对及门诸弟说："假如你们欢喜我的字，就来学我，这便是没有志气。那么应该怎样才好呢？简单地说，我看你们应当先寻着我的老师，你们来做我的同学，将来的成就，也许就会比我好。自然喽，路子怎么走法，我可根据自己的实践，谈一些体会，指示给你们参考。"为什么我这样说呢？因为诸位想吧：俗语常常有"青出于蓝"一句话，但是青出于蓝是何等事？怎么可以说得如此容易呢！从来学习者就不见有青出于蓝的。譬如学颜真卿、柳公权的，有见到比颜、柳好的么？学苏东坡、米襄阳的，有比苏、米好的么？学赵松雪、董其昌的，有见到比赵、董好的么？我们必须要明白其中道理。孔门弟子三千人，高足有七十二人，七十二人中，称为各得圣人之一体的有几位？在书法方面讲，唐朝的欧阳询、虞世南、褚遂良、薛稷也仅是各得右军的一体啊！所以假使你欢喜王字的话，就应该以欧、虞、褚、薛四家为老同学，你做小弟弟，他做老大哥，老大哥来提挈小弟弟。当然，一个人傲气不可有，志气是不可低的！

"行远自迩，登高自卑。"我人固然要取法乎上，但不能一蹴而就。书法讲实用，应当从楷书入手；学楷书应从隋唐

人入手。为什么要从隋唐人入手呢？因为隋人的楷书已有定形，唐人写字是很讲法则的，有规矩准绳可循。我们学书，需要打根底、下苦功、用长力。譬如造高房子先要打深厚的地基，房子越高，地基越要深厚。所以先学楷书，正是"先学走，慢学跑"的一个当然道理，亦是一个普及的办法。前人用兵有"稳扎稳打"的一句话，写字也应如此，才不致失败。

注　释

① 隶书的名称，从来就很"混"，古人所谓的隶书，是说现今的楷书（赵明诚说"自唐以前，皆谓楷字为隶。至欧阳公《集古录》误以八分为隶书"）；现今的隶书，古人叫做"八分"。但"分"的名称，又没有精确的分辨。关于"隶"和"分"的辨论文字，除《佩文斋书画谱》所已著录之外，翁方纲有一篇专论，叫做《隶八分考》。其他如刘熙载的《艺概》及包世臣、康有为等都曾经说到过这个问题，各有主张。包氏在《历下笔谈》中所言近是，简明可取，兹录于后：

　　"秦程邈作隶书，汉谓之今文。盖省篆之环曲以为易直。世所传秦汉金石，凡笔近篆而体近真者，皆隶书也。及中郎变隶而作八分。'八'，背也，言其势左右分布相背然也。魏晋以来，皆传中郎之法，则又以八分入隶，始成今真书之形。是以六朝至唐，皆称真书为隶。自唐人误以'八'为数字，及宋遂并混分隶之名。窃谓大篆多取象形，

体势错综；小篆就大篆减为整齐；隶就小篆减为平直；分则纵隶体而出以骏发；真又约分势而归于遒丽。相承之故，端的可寻。故隶真虽为一体，而论结字，则隶为分源；论用笔，则分为真本也。"

②近代发现甲骨文字，在甲骨上漏刻的地方，发现朱书、墨书，证明书写的工具为毛笔；又铜器铭文亦是用毛笔先写而后刻，那么可见毛笔、墨已流传于三千年前。而鲁孔庙中的石砚，认为是孔子的遗物，亦不是不可信的了。

第二讲　选帖问题

现在讲到选帖问题了，这是一个初学者最需要及早地、适当地解决的问题。初学者往往拿这个问题去请教"先进者"，自是必要的，但问题就在于这件事解决得适当不适当。在过去，也许是风会使然吧，一般老辈讲到书法，总是教子弟去学颜字、柳字，颜是《家庙碑》，柳是《玄秘塔》之类。大家同样地说"颜筋柳骨"，写字必须由颜、柳出身。他们不复顾到学习者的个性近不近，对于颜柳字帖的兴趣有没有，他们是很负责地、教条式地规定下来了。那么，这办法究竟通不通呢？正确不正确呢？这里我不加论断。我想举几个例子，谈谈自己的看法和理由，请诸位自己去分析、去判断。

譬如说，你们现在问我到南京去的路怎么走法，我可以

唐·颜真卿《颜氏家庙碑》

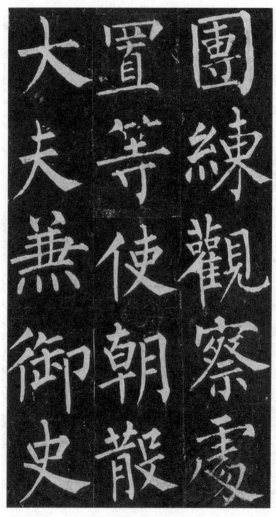

唐·柳公权《玄秘塔碑》

明确地告诉你们，路子很多：京沪铁路可以到；苏嘉铁路也可以到；京杭国道也可以到；航空的比较快；水路乘长江轮船也可以到，只是慢些。同样，写字也是这样，我所取譬的各条路线，正好比你们从各家不同的碑帖入手，同样可以到达目的地——把字写好。

又譬如说，你们现在面对着我，从不同的角度来讲，也只看见我一个面孔，而我却可以看见你们许多面孔。我再自问，在你们中间可有两个面孔相同的没有？没有。古人说："人心之不同，如其面焉。"真不错，面孔是各人各样的，有鹅蛋脸、瓜子脸、茄子脸、皮球脸等等，即使是同一父母所生的子女，特征也是各样的。在外貌方面如此，在个性方面也自然是各样的，可以说"个性之不同，如其面焉"。诸位想吧：有些人性情温和，有些人性情暴躁；有些人豪爽慷慨，有些人谨小慎微；有些人性急，有些人性缓等等。人们在嗜好方面也大有差别：有些人喜欢穿红着绿，有些人喜欢吃臭豆腐干，有些人不喜欢吃鱼，有些人喜欢吃狗肉而不吃猪肉等等，从各方面来看都是无法统一的。我想，世界上没有这样一个力量能把各种各样的个性、嗜好都放在一个模型里，即使是无锡人做的"泥阿福"，也不可能做得一式

一样。

再譬如说吧，把做栋梁的材料去解小椽子，这是聪明木匠吗？胖子的衣服叫瘦子穿是不是好看？长子的裤子叫矮子穿能不能走路？"因材施教"是孔子教学的方法，"夫子循循然善诱人"是颜回说孔子的善于教导，这两句话也许大家都听到父母师长讲起过的。想一想吧，如果教子路去学外交，游、夏去学打仗……那就不成其为孔子了。

那么对于选帖问题到底应该如何适当地、正确地解决呢？我的回答，也许有人会认为我在讲牛头不对马嘴的话，甚至在老前辈听来也许会认为有些荒谬。好吧，为了我不愿作教条式的规定，为了譬方得确切起见，我的回答很简单："自由选择。"比如婚姻的自由恋爱，说得对不对，要诸位自己去估量。如果估量不出，可以再去请教诸位的父母兄姐，他们一定可以给你一个正确的答复的。

为什么我要这样譬方呢？我的见解和理由如下。

选帖这一件事真好比婚姻一样，是件终身大事，选择对方应该自己有主意。世俗有一句话，说是："衣裳做得不好，一次；讨老婆不着，一世。"实在讲起来，写字的路子走错了，就不容易改正过来。如果你拿选帖问题去请教别人，有

时就好像旧式婚姻中去请教媒人一样。一个媒人称赞柳小姐有骨子；一个媒人说赵小姐漂亮；一个媒人说颜小姐学问好，出落得一副福相；又有一个媒人说欧阳小姐既端庄又能干。那么糟了，即使媒人说的没有虚夸，你的心不免也要乱起来。因为你方寸中一定要考虑一番：不错呀，轻浮而没有骨子的女子可以做老婆吗？不能干，如何把家呢？没有学问，语言无味，对牛弹琴，也是苦趣；是啊，不漂亮，又带不出门……啊呀！正好为难了。事实上在一夫一妻制度下，你又不能把柳、赵、颜、欧几位小姐一起娶过来做老婆的呀！那么，我告诉你吧，不要听媒人的话，还是自由恋爱比较妥当，最要紧的是你自己要有主意，凡是健康、德性、才干、学问、品貌都应注意，自己去观察之外，还得在熟悉她们的交游中做些侧面访问工作。如此，你既然找到了对象，发生了好感，就赶快订婚，就应该死心塌地去相爱，切莫三心二意，朝秦暮楚。不然的话，我敢保证你一定会失败。否则还是求六根清净，赶快出家做和尚的好。

　　在这里，也有一种左右逢源的交际家。譬方说是一个某小姐，星期一的下午是约姓张的男朋友到大光明去看电影；星期二的晚上与姓李的男朋友有约，到老正兴去吃饺子；星

期四的上午约姓王的男朋友去逛复兴公园；星期六的晚上约姓赵的男朋友到百乐门跳舞：安排得很好，他们各不碰头。下次有约，也是像医生挂号一样。她与他们个别间都很熟悉，可是谈到婚姻问题，张、李、王、赵都不是她的丈夫，不还是没有结果的吗？有些同学笔性真好，无论什么帖放在面前，一临就像样，一像就丢弃，认为写字是太容易了，何必下苦功，结果写来写去还是写的"自来体"，一家碑帖都未写成功，就等于谈情说爱太便当了，结果大家都容易分手一样。

由于如上的见解、理由，所以对取为师法的碑帖方面，我是主张应该由自己去拣选。父、师、兄、长所负的指导责任，只是在指点给你们有哪几位名家；哪几种碑帖可以学；同一种碑帖版本的高下，哪几种是翻刻的或者是根本伪造的；学某家应该注意某种流弊，以及谈些技法方面的知识等等，就是帮助解决这些问题而已。

在这里，另一种问题还是有的，譬如说，你的笔性是近欧阳询的；或者是近褚河南的；或者是近颜真卿的，你是决定学欧或褚或颜字的了。可是欧、褚、颜三家流传下来的名碑帖，每家都不止两三种，尤其是鲁公最多，那么主要的

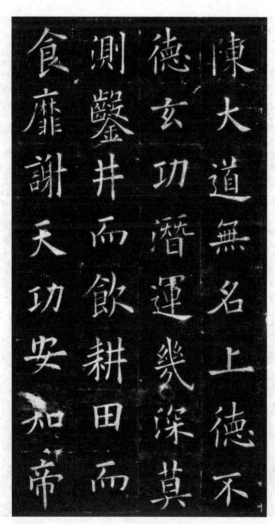

唐·欧阳询《九成宫醴泉铭》

唐·虞世南《孔子庙堂碑》

到底应该学哪一本呢？你跑进了碑帖店，不是像刘姥姥进大观园吗？还有些同学，楷书是学过某几家的，行书又爱好某一家，自己觉得学得太杂了，但又舍不得放弃哪一家。在这个时候，指导者给他作正确的指导或者替他作有决定性的取舍，我想是应该的。

我在第一讲里说过，初学者应先学正楷书，而正楷书应先从隋唐人入手，这是一般合理的考虑，是"走正路"的说法。隋代流传下来的碑版，大都没有书者姓名（见后附参考碑帖目录）。唐代四大家中，欧、虞、褚三家书迹流传多有名拓本，薛（稷）最少，笔力也自不及三家。此外，如颜真卿、柳公权都可以取法，在我并没有成见。

凡是学问都没有止境，也就是说没有毕业的时候。如果你说，我对于某一种学问是已经学成功了，那便是等于宣告自己不会再进步了。在书学方面，拿速成来说，正楷的功夫至少也要三年；既然已选定了碑帖，至少要把这部碑帖临过一百遍，才有根底可说，才能得到他的气息。所谓下功夫，应当在临、摹、看三者之外，还要加上"背"的功夫，这些功夫的作用，摹是要得到其间架；看是要得到其神气；临可以兼得间架与神气；背则能使所学习的东西更为熟练，加深

印象。

往年旧式家庭教子弟习字，从把手描红而影格、脱格——脱一字起至一行，相等于现在幼稚生至初小、高小程度（年龄自五六岁至十一二岁），再进一步然后是临帖（初中程度起），这办法是很合理的。其实影格便是摹，脱格便是临。关于临、摹二者的一般过程，姜白石说："唯初学书者，不得不摹，亦以节度其手。"又云："临书易失古人位置，而多得古人笔意；摹书易得古人位置，而多失古人笔意。临书易进，摹书易忘，经意与不经意也。夫临摹之际，毫发失真，则神情顿异，所贵详谨。"

摹和临的不同与其于学习进程上的关系，姜白石说得很明白了。但在摹的一方面，古人还用双勾和向拓的死功夫，这真是了不得。所谓双勾就是：有些时候见到名拓或者真迹，因不能占有它，于是用水油纸把它细心勾摹下来，自己保存，以备临习时参考（水油纸即等于古代所谓硬黄纸一类，透明、吃墨而不渗）。所谓向拓就是：在暗室中向阳处开一小孔，把所欲拓者在孔的漏光中取之。这个法子是用于名拓或真迹原本，色暗而不清晰者。临书的时候，要力求其似，应当像优孟学孙叔敖，动止语默，须惟妙惟肖。孙过庭

传为唐·褚遂良《临王献之飞鸟帖》

唐·孙过庭《书谱》

说："察之者尚精，拟之者贵似"，这是说临而先看，因为看是临的准备。但是我说的看，不仅仅是说临习前须看得精细，我的意思是即使不在临写，在无事的时候，正须像翻心爱的画册、书本一样，随时看之。至于背，就是说在临习某种碑帖有相当时期之后，其中句读，也熟得可以背诵默写，于是可以不必打开碑帖，把它背临下来。除了正课用功之外，无论你在晚上记零用账，或在早上写家信，只要是你拿起墨笔来的时候，所写的字只要是帖上所临习过的话，就非得背出来不可。若使觉得有错误或者背不出的笔画和结构，不妨打开帖来查对一下。像这样随时留心，进步便自然而然非常之快。

下次我准备讲执笔问题，执笔问题，实在是书学中的一个紧要关键。关于本讲方面，现在将碑帖目录简要地选写一些出来，在附注里略述我的意见，以备诸位参考。

刘彦和说："夫才有天资，学慎始习；斫梓染丝，功在初化；器成彩定，难可翻移。"学习者初无定识，倘使不走正路，喜欢旁门侧径，自欺欺人，到日后，痛悔正恐不及呢！

昔人云："魏晋人书，一正一偏，纵横变化，了乏蹊径。

唐人敛入规矩，始有门法可寻。魏晋风流，一变尽矣。然学魏晋正须从唐人，乃有门户。"予谓从欧、虞、褚三家上溯锺、王，正是此路。楷法自以欧、虞为最难。凡学一家书，先以一帖为主，守之须坚。同时须罗置此一家之各帖，以备参阅。由楷正而及行、草，以尽其变化，见其全貌，得其全神，此为最要。世俗教子弟学书，老死一帖，都不解此。譬如观人于大庭广众之间，雍容揖让，进退可度，聆其言论，可垂可法。又观其燕居独处，种种作止语默，正精神流露处，方得其全也。

至大楷冠冕，南朝当推崇《瘗鹤铭》之峻爽，北朝当推崇郑道昭之宽阔，小楷方面则须学唐代以上。因学者入手，不宜从小字，故不复列举。

李邕书如干将莫邪，自言："学我者拙，似我者死。"其书如《端州石室记》，应属楷正。《云麾将军李思训碑》《李秀残碑》《岳麓寺碑》，俱赫赫著名，都属行楷。其他如《少林寺戒坛铭》《灵岩寺碑》，知名稍次。其余行草尺牍见阁帖中。初学入手，从李终身，不复能作楷正。其流弊为滑、为俗、为懒惰气，故不入目录中。

复翁附识 ————————————————————

楷正参考碑帖目录

朝代：隋

《龙藏寺碑》：此碑为欧、褚之先声而未拘于法度。

丁道护——《启法寺碑》：无六朝余习，为欧、褚先河。

《苏孝慈墓志》：学欧、褚可参考。

智　永——《千字文》：智永所书《千字文》有多本，正草相对，其书有法度，但偏于阴柔方面。

《董美人墓志》：紧密深秀而微病拘。

欧阳询——《姚辩墓志》：学欧书之辅，可资参看。

朝代：唐

欧阳询——《皇甫君碑》《虞恭公温彦博碑》《姚恭公墓志》：此三种与《姚辩墓志》一样，皆为学欧书之辅，可资参看。至于正书《千字文》与《黄叶和尚碑》皆系伪充。《九成宫醴泉铭》：结体较散，不及《化度》紧密，而规矩方圆之至。学欧入手由此，转而学《化度寺》。《化度寺邕禅师舍利塔铭》：欧书极则。结体极紧，其他欧

书尺牍行楷见《阁帖》中，草书有《千字文》，能用方笔。

虞世南——《孔子庙堂碑》：虞书之极则。有两本：山东城武本，元至元间所刻；陕西长安本，宋王彦超所重刻。今印本最佳者为有正所印临川李氏藏唐拓本。日本书道博物馆所藏两本可旁参。《孔祭酒碑》：学虞书者所仿，甚秀。《昭仁寺碑》：虞早年书，或是王叔家书。行书尺牍见《阁帖》十九行。行楷《汝南公主墓志》：疑属米老狡狯，然秀丽非凡。

褚遂良——《孟法师碑》：褚书冠冕。骨力最胜，体力最端重。学唐人书由此入，比欧、虞更少流弊。《房梁公碑》《伊阙佛龛记》《倪宽赞》：以上三种，学褚者俱可参阅。《伊阙》字最方大，略见板滞，《倪宽赞》多笔病。《三藏圣教序》：有同州本、雁塔本两种。同州本严正，雁塔本放逸。学褚由此入手，转写《孟法师碑》，旁参《龙藏寺碑》。临王有绢本《兰亭序》真迹，其他行楷尺牍见《阁帖》中。《枯树赋》也为米老用力之帖。《善才寺碑》：此碑据考证系魏栖梧书，亦为学褚者旁参之资料。

薛　稷——《信行禅师碑》：薛书极少传世，《阁帖》中亦仅有《孙权》一帖传是薛书。

欧阳通——《道因法师碑》：书法茂密，学大欧从小欧入，北碑最示门径。

张　旭——《郎官石柱记》：结体气息在一般唐楷之外，然其深而有力则不及欧、虞老到，功夫之异也。

敬　客——《王居士砖塔铭》：学欧书若呆板时，可检阅或临写三五通，以其体势飞动，可豁心目，然不必专学，学之易入甜媚一路。

颜真卿——《大唐中兴颂》《茅山玄靖先生广陵李君碑铭并序》《颜氏家庙碑》《郭家庙碑》《扶风孔子庙碑》《颜勤礼碑》《东方朔画像赞》《元结碑》《麻姑仙坛记》《广平文贞公宋璟碑》：楷正颜书少韵味，取其气魄大，学者须去其病弊——见第七讲书病。颜书流传碑版最多，如《多宝塔感应碑》实类经生书吏之书，极工整，而科举时代多尚之，实同《干禄字书》。余如《八关斋会报德记》《鲜于氏离堆记》《竹山连句诗》《谒金天王神祠题记》等，皆可参阅。行书如《送刘太冲叙》《三表》《争座位》《告伯》《祭侄稿》《蔡明远》《马病》《鹿脯》诸帖。《告身》《祭侄》《竹山连句》等，日人有真迹影印本。《麻姑仙坛记》为颜书楷正之最佳者。余如《李元靖》《颜氏家庙》《郭家庙》《颜勤礼》诸碑及《东方朔赞》均需参临。

柳公权——《玄秘塔铭》《李晟神道碑》：学柳书须去其病弊——见第七讲书病。《金刚经》《魏公先庙碑》：若论习气少，则《金刚经》实胜《玄秘塔》。

裴　休——《圭峰定慧禅师碑》：《玄秘塔》以学者多，面目

愈见俗气，学柳不如以此为主而旁参诸帖。此碑书者裴休疑系柳公权代笔。

　　徐　浩——《大证禅师碑》《不空和尚碑》：徐书甜俗，行书为龙城石刻等。

　　殷令名——《裴镜民碑》：书在欧、褚之间。

　　王知敬——《卫景武公李靖碑》。

　　薛　稷——《升仙太子碑阴》：有锺绍京、薛稷、相王旦等书。又武后《游仙篇》薛稷书。

　　窦　臮——《景昭法师碑》。

　　张从申——《茅山玄靖先生李含光碑》：行楷。

第三讲　执笔问题

写字要用笔，正像搛菜要用筷子一样。怎样去执笔，这问题又正和怎样去用筷子一样。拿执笔来比喻捻筷子，有些人不免要好笑，但是我正以为是一样的简单而平凡。我国从古以来吃饭夹菜用筷子，我们从小就学捻筷子，因为民族的习惯和传统的关系，你不会感到这是一件成问题的事。但是，欧洲人初到中国来，看见这般情形，正认为是一种奇迹。那些"中国通"学来学去，要学到用筷子能和中国人一样便利，也要费相当的时间。

固然，字人人会写，菜人人会夹，但是同样初学写字的人，未必人人都能写得好；初学捻筷的人，也未必人人都能夹得起菜来。这难道不是事实么？同样是一双筷子，同样是一支毛笔，我们初学执笔，何尝不像欧洲人初学捻中国筷子

一样困难。诸位同学何尝不会捻筷子，但菜在筷头没有搬到饭碗上，有时也会掉下来的。可见得虽然说筷子会捻了，有时却仍未得法。所以我在选帖问题之后就得讲执笔问题了。

上面已说过，执笔是简单而平凡的事，但是世界上就是简单而平凡的事最为重要。比如说，吃饭和大便，岂非简单而又平凡么？但是吃不下饭和大便不通又将如何呢？我们无时不在空气中生活，空气虽然看不见，但失去了空气人便不能生存下去了；其他如水和火、盐和油，不也都是简单而平凡的东西么？但在我们生活中哪一样可以缺少呢？书学中执笔问题的重要性，正同水和火、盐和油以及空气在人们生活中的重要性一样。一般人写字，对执笔法的不注意，正和我们生活在空气中而不注意空气的存在一样。要字写得好而又不明执笔法也就等于胃口不开，大便不通，在健康上是大有问题的。

"凡学书字，先学执笔"，这是晋代卫夫人讲的话，她是在书学上最早讲起执笔的一个人。其后，在唐代讲的人更多。在唐以后，亦代代有论列，互相发明，议论纷繁，这里姑且不去详征博引。总之，执笔的大要不外乎"指实掌虚，管直心圆"八个字。指实是讲力量；掌虚是在讲空灵；管直

东晋·王献之《洛神赋十三行》

心圆是在求中锋，说来也是简单而平凡不过的一件事。唐代孙过庭《书谱》叙论书法，特别提出"执""使""转""用"四个字，议论分析得很好。"执谓浅深长短之类"，便是此刻所欲讲的；"使谓纵横牵制之类""转谓钩环盘纡之类"，我归入第五讲的运笔问题中；"用谓点画向背之类"，我归入第六讲的结构问题中。

现在讲执笔问题。执笔是重在一个执字，笼统说是以手执笔。但从显见方面，分别关系来讲，应分肘、腕、指三部，指的职在执；腕的职在运。写大字须悬肘，习中字须悬腕，习小字可枕腕。中字仍以悬肘为目的，小字仍以悬腕为目的，此纯为初学者言。丰道生曰："不使肉衬于纸，则运笔如飞"，这是天然的事实。至于执笔关系，最近是指的部位，现在先看图片，以便再加说明。

根据图片的执笔方法如下：

大指、食指、中指第一关节之前部分捻住笔管，无名指的背部——指甲与肉相交处抵住笔管，小指紧贴无名指的后面，不要碰到笔管，指与指中间不使通风。从外望到掌内的指形，正如螺蛳旋形层累而下。大指节骨须撑出，使虎口成圆形。切近桌案，掌中空虚，好像握了一个鸡蛋。这样便能

锋正势全，筋力平均，运用灵活，也便是所谓五指齐力、八面玲珑了。

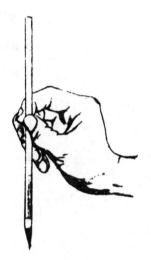

五指齐力，虽然力都注在一根笔管上，但是五指的运用各有不同，李后主（煜）的八字法解释得很好，现在再说明如下：

撅：大指上节下端，用力向外向右上，势倒而仰。

压：食指上节上端，用力向内向右下，此上二指主力。

钩：中指指尖钩笔，向下向左内起，体直而垂。

执笔图

揭：名指背爪肉际，揭笔向上向右外起。

抵：名指揭笔，由中指抵住。

拒：中指钩笔，由名指拒定，此上二指主转运。

导：小指引名指过右。

送：小指送名指过左，此上一指主往来。

上面撅、压、钩、揭、抵、拒、导、送八字法，说执运之理很精，它的形状，即古人所谓的"拨镫法"。"拨镫"二字有两个解释，其一，镫是马镫。用上法执笔，笔既能

直，那么虎口就圆如马镫。脚踏马镫，浅则容易转换，手执笔管，亦欲其浅，浅则易于拨动。所以这个执笔法以马镫来比方，名叫拨镫。另一说是："镫"字解作油灯之灯。执笔的姿势，仿佛用指执物，如挑拨灯芯一样。

执笔的高低也是极有讲究的。晋代卫夫人说："若真书，去笔头二寸一分（一作一寸二分），若行、草书，去笔头三寸一分（一作二寸一分）执之。"王右军有"真一、行二、草三"之说。虞永兴《笔髓论》言："笔长不过六寸，捉管不过三寸，真一、行二、草三"，这是约言执笔去笔头的远近。我以为我们不必去考究古今尺寸的不同，因为这种说法，听起来似乎很精密，实在是很含糊的，因为他们并没有说出所写字的大小。字的大小和书体的不同，根本上就和执笔的高下有关系。执笔高下，其中有自然定律，正和写大字须悬肘，写小字可枕腕一样。唐张怀瓘云："执笔亦有法，若执笔浅而坚，掣打劲利，掣三寸而一寸着纸，势有余矣。若执笔深而束，牵三寸而一寸着纸，势已尽矣。"元代郑构说："寸以内，法在掌、指；寸以外，法兼肘、腕"，正是此意。简单地说，小楷执笔最低，中楷高些，大楷又高些。也就是说，枕腕字执笔最下，悬腕的字执笔高些，悬肘的字执

笔最高。上面是说执笔高低的原则——天然定律，但执笔总以较高为贵。而在书体方面说，行、草宜高，真楷不宜高，致失雍重。

　　此外，执笔的松紧和运指也应注意，太松太紧，过犹不及。因为太松了，笔画便没有力；太紧了笔画便泥滞而不灵活。昔人有误解一个"紧"字的，说是好像要把笔管捏碎一般才对，真是笨伯。作字须用全身之力，这个"力"字只是一股阴劲，由背而到肘，由肘而到腕，由腕而到指，由指到笔，由笔管而注于笔尖，不害其转动自如。倘使说要把笔管捏碎，那是把力停滞在笔管而不注到笔尖上去了。至于

日本空海《执笔图》

运用方面，前人说："死指活腕"；又有说："当使腕运而指不知"。这两句话，稍有语病，也得解释明白：写大字要运肘，是不消说的，但写字时运动的总枢纽却是在腕，说"死指""指不知"，那么全身之力又如何能够通过指而到笔尖呢？上面的八字法又应当怎样讲呢？所以"死指"与"指不知"的说法，应当活读，死读便不对了。他们之所以要如此讲法，正是因为一般人写字时指头太活动了，太活动的结果，点画便轻飘浮浅而不能沉着。因为矫枉的缘故，所以便说成"死指"和"指不知"了。其实，指何会真死得，何曾真不知呢？死与不知，正好比一个聪明人听人家说话，自己肚里明白，嘴巴上不说，态度上不显出来罢了。姜白石《续书谱》云："执之欲紧，运之欲活。不可以指运笔，当以腕运笔。执之在手，手不主运；运之在腕，腕不主执。"这些话，总算讲得很灵活了。他并不说"死指"或"指不知"，而意中是戒以指主运。他所说的"紧"字，正如张怀瓘所说的一个"坚"字，"紧"和"坚"绝不是后人所谓的好像要把笔管捻碎。诸位如果还不明白，我再来一个譬方：你看霓虹广告的字，面子上一个个笔画清楚，一笔笔断的断连的连，实际上没有一笔不连，没有一个不连的。如果真的断

了，电流不通，便会缺笔缺字。写字的一股阴劲，正好比电流一般，如果通到腕为止，中间断了五指，那么力如何会到笔管笔尖上去呢？以指运笔之说，似乎始于唐人的《翰林密论》，大概其时作干禄中字，取以悦目。至苏东坡作书，爱取姿态，所以有"把笔无定法，要使虚而宽"的说法，以永叔能指运而腕不知为妙。其实指运的范围，过一寸已滞。苏东坡的论书诗有云："貌妍容有矉，璧美何妨椭。"康有为讥谓："亦其不足之故。"孙寿"以龋齿堕马为美，已非硕人颀颀模范矣"，可谓确论。

至于写榜书的揸笔，不适用上面所说的拨镫法，应当把斗柄放在虎口里，手指都倒垂，揸住笔斗，臂肘的姿势也是侧下方才有力。

执笔和肘腕指法的名称繁多，我觉得都是不关重要的，徒乱人意。讲得对的，我们作字时也本能暗合，正不必说出来吓人。上面所述各点，正是最为主要的，我们能够记住照做就够好的了。

最后，我特别欲请诸位注意的是，照上面所说的执笔法，实行起来诸位一定要叫苦。第一，手臂酸痛；第二，指头痛；第三，写的字要成为清道人式的锯边蚓粪，或是像戏

台上的杨老令公大演其抖功，写的字反而觉得比平时自由执笔的要坏。那么，奉劝诸位忍耐些，三个月后酸痛减，一年以后便不抖。我常有一个比方：我们久未上运动场去踢球或赛跑，一朝来一下子，到明天爬起来，一定会手足酸软无力，骨节里还要疼痛，全身不大舒服。而那些足球健将和田径赛的好手不但没有酸煞痛煞，反而胳膊和腿上都是精壮的茧子肉，胸部也是特别发达，甚是健美。所以要坚持一下，功到自有好处。

此外，身法须加注意，所谓身法，便是指坐的姿势，坐要端正，背要直，胸前离案约有四寸左右，两脚跟须着地。程易田讲得就很精妙："书成于笔，笔运于指，指运于腕，腕运于肘，肘运于肩。肩也，肘也，腕也，指也，皆运于其右体者也，而右体则运于其左体。左右体者，体之运于上者也，而上体则运于其下体，下体者，两足也。两足着地，拇踵下钩，如屐之有齿，以刻于地者然。此之谓下体之实也。下体实矣，而后能运上体之虚。然上体亦有其实焉者，实，其左体也。左体凝然据几，与下二相属焉。由是以三体之实，而运其右一体之虚，而于是右一体者，乃其至虚而至实者也。夫然后以肩运肘，由肘而腕、而指，皆各以其至实而

运其至虚。虚者，其形也；实者，其精也。其精也者，三体之实之所融结于至虚之中者也。乃至指之虚者，又实焉，古老传授所谓搦破管也。搦破管矣，指实矣，虚者惟在于笔矣。虽然，笔也而顾独丽于虚乎？惟其实也，故力透乎纸之背；惟其虚也，故精浮乎纸之上。其妙也如行地者之绝迹，其神也如凭虚御风，无行地而已矣！"

第四讲　工具问题

书法的工具，不消说，便是文房四宝了——纸、墨、笔、砚。平常讲到四宝，总是说湖笔、徽墨、宣纸、歙砚，这是因为那些地方的人，从事于做那些工业，出产多，品质好，应用最普遍而著名的缘故。并非说国内除四地之外，不产纸墨笔砚。

初学写字，大楷用浅黄色的原书纸（七都纸），小楷用毛边、竹帘或白关纸。总之，宁是毛些、黄糙些，不必求纯细、洁白，白报纸、有光纸等，均不相宜。至于水油纸，等于古代的所谓硬黄纸，那是摹写所用。废报纸可以拿来利用习榜书。初学字的毛病是滑，所以忌光滑而不留笔、不吸墨的纸类。

我国书画家所用的纸，大别为生纸、熟纸两大类。生

清·梅花玉版笺

的纸，纸性吸墨；熟的纸，纸性不吸墨。普通所用白纸，因为出于安徽宣城，所以统称宣纸。其名目有六吉单宣、夹贡等，都属于生纸。煮硾、玉版则归入熟纸类。其他如冀北迁安县所出之迁安纸，有厚、有薄、有黄、有白，它的质料多绵，近高丽茧纸，俗名皮纸，亦名小高丽。北方人用厚的一种来糊窗，其实于书画皆相宜，不过质地稍粗而已。倘使把它改良了应用，一定很出色的。又福建纸极细洁，但较薄些，拿来写字作画也很好，就是因为交通关系，江南较少见，以上亦属于生纸。至于像蜡笺、粉笺、冷金笺、扇面纸等矾过的或拖色的可统归为熟纸。熟纸光洁而多油，落笔前须经揩拭，矾重的，往往毛得不吃墨。国外产品，如高丽纸，古名茧纸，拿来作书作画，落笔皆很舒服。坚韧经久，向来视为珍品，但现在出品的已不及从前。另有细薄的一种，从前用来印书的，现在已不见了。日本纸极有佳品，唯质地稍松脆，不经久，流通亦少。至于我国历史上有名的笺纸，像唐代的薛涛笺、宋代的澄心堂纸、元代的罗文纸、明末的连七奏本大笺等，现在绝迹了（罗文、奏本市上还有，但纸质已非）。便是清代的各种仿古笺，现在也很少见到，颇是名贵。

竹枝透光笺

书画家对于纸的考究，自与其他三种工具相同。倘使心手双畅，纸墨相发，兴会便亦不同。若不得佳纸，即使有好砚磨好墨，好笔好手，仍为之失色。《笔道通会》云："书贵纸笔调和，若纸笔不称，虽能书亦不能善也。譬之快马行泥淖中，其能善乎？"孙过庭以"纸墨相发"为一合，"纸墨不称"为一乖，而又曰："得时不如得器"，可见其关系之重要了。

墨的大别也为二类：一种是松烟；一种是油烟。普通的都是油烟，油烟墨书画都相宜。松烟墨仅宜于写字，但墨色虽深重却无光泽，并且一着了水容易渗化。科举时代用以写卷册，取其乌黑。自从海通之后，制墨都用洋烟，便是煤烟。制煤者贪价廉工省，粗制滥造，虽在初学者无妨采用，但品质粗下，实不宜书画。

古代制墨，每代都有名家，但到了现在，明以前的已不可见了。明代如程君房、方于鲁诸人的制墨，现在尚得看见，唯赝品每多。又古墨原质虽好，倘使藏得不好，走胶或散断之后，重制亦便不佳。有些有古墨癖好的人，喜欢收藏，但自己既不是用墨的人，又不能"宝剑赠烈士"，只是等待其无用而已，实是可惜。目下乾隆时的好墨可应实用，

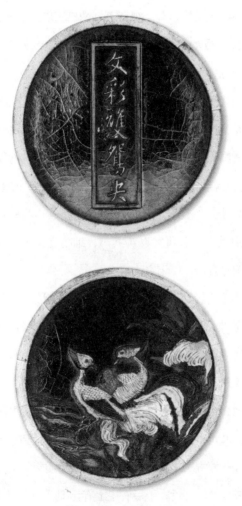

明·方于鲁款文彩双鸳鸯图墨

颇为难得。至乾隆以前，保藏不好的已不堪应用了。

古墨坚致如玉，光彩如漆。辨别古墨的好坏，《墨经》上有几节论得很精："凡墨色，紫光为上，黑光次之，青光又次之，白光为下。凡光与色不可废一，以久而不渝者为贵，然忌胶光。古墨多有色无光者，以蒸湿败之，非古墨之善者。其有善者黯而不浮，明而有艳，泽而无渍，是谓紫光。凡以墨比墨，不若以纸比墨，或以研试之，或以指甲试皆不佳。

凡墨击之，以辨其声。醇烟之墨，其声清响；杂烟之墨，其声重滞。若研之以辨其声，细墨之声腻，粗墨之声粗，粗谓之打研，腻谓之入研。

凡墨不贵轻，旧语曰：'煤贵轻，墨贵重。'今世人择墨贵轻，甚非。煤粗则轻；煤杂则轻；春胶则轻；胶伤水则轻；胶为湿所败则轻，惟醇烟、法胶、善药、良时乃重而有体，有体乃能久远，愈久益坚。"

普通墨的最大坏处，是胶重和有砂钉。胶重滞笔，砂钉打砚。以光彩辨古墨好坏的方法，也可应用到市上较好的墨。还有一种辨别墨质的方法：用辨别墨质粗细的方法辨别好坏。便是磨过之后，干后看墨上有无细孔，孔细孔大，亦可分别它们的精粗。

磨墨用水，须取清洁新鲜的。磨时要慢，慢了就能细，正像炖菜时须用文火一样。古人论磨墨说："重按轻推，远行近折"，又说："磨墨如病风手"，真形容得很妙。

作书用墨，欧阳询云："墨淡即伤神采，绝浓必滞锋毫。"但古人作书，没有不用浓墨的，不过不是绝浓。又宋代苏东坡用墨如糊，他说："须湛湛如小儿目睛乃佳。"明末的董思翁以画法用墨，那是用淡的，初写时气馥鲜妍，久了便黯然无色。不过他的得意作品，也没有不用浓墨的。行、草书的用墨与真书不同，孙过庭的《书谱》上说："带燥方润，将浓遂枯。"姜白石的《续书谱》上说："燥润相杂，润以取妍，燥以取险。"另一方面与笔势也有关系。

笔的分类，大别可分为三类，即硬、软和适中。拿取材来说，在取用植物方面的有竹、棕和茅。在取用动物方面有：人类的须及胎发；兽类的有虎、熊、猩猩、鹿、马、羊、兔、狐狸、貂、狼等的毫毛及猪鬃、鼠须；禽类方面的有鸡、鸭、鹅、雉、雀之毛。拿竹、棕、茅、须、发、鸡、鸭、鹅、雉、雀毛来制笔，都不过作为好奇，或务为观美，既不适实用，自然也不会通行。所以讲到一般的笔材来源，只在兽毛了。软笔只有羊毫一种。除羊毫以外，虎、熊、猩

猩、马、鹿、豕、狐狸、狸、貂、狼等毫毛及猪鬃、鼠须等都属于硬的一类。不硬不软的一类，便是羊毫和兔、狼等毫的一种混合制品。社会上一般所用的笔，大概不外乎羊、兔、狼毫三种。现将较为通用的各种兽毛分别说明如下。

熊毫：硬性次于兔毫，可写大字榜书。

马毫：只可制揸笔，写榜书用。

猪鬃：每根劈为三或四，可以写尺以外字。

兔毫：俗称紫毫，最大可写五六寸字。

鼠须：功用同兔毫，近代有此笔名，无此实物。其实即猫皮的脊毛。

狼毫：狼毫即俗称黄鼠狼的毛，大者可写一尺左右的字。

鹿毫：略同狼毫，微硬。

狐狸毫：《博物志》蒙恬造笔，狐狸毫为心，兔毛为副。

狸毫：《唐书》欧阳通以狸毛为笔，覆以兔毫。

羊毫：羊须亦制揸笔，只宜于榜书，爪锋书小字。

自唐以前，多用硬笔，取材狸、兔、狼、鼠。羊毫虽创始于唐，它的盛行，当始于宋代。

取兽毛的时节，必须在冬天；兽毛的产地，北方又胜

明·"大明万历年制"款黑
漆描金云龙纹毛笔

明·漆堆黑云纹笔

于南方。因为冬腊的毛，正当壮盛时期。北方气候寒冷，地气高爽，故毛健而经用，南方多河沼，地卑气润，毛性柔弱易断。

"尖、齐、圆、健"，是笔的四德。制笔每代有名家，论制笔的，唐代有柳公权一帖，颇为扼要。包世臣写的《记两笔工语》很精辟。

普通临习用笔，须开通十分之五六，用过后必须洗涤。洗涤时，不可使未开通的十分之四五着水，否则两次一用便开通了。一开通后腰部便没有力。用笔蘸墨的程度也不可太过。王右军云："用笔着墨，不过三分，不得深浸，毛弱无力。"此说似乎笔须开得很少，但笔头少开也应该看写字的大小，若中、大楷一笔一蘸墨，决不可为训，若小楷蘸墨过饱，也不能作字，此中宜善为消息。

笔与纸的关系，不外是"强笔用弱纸，弱笔用强纸"两语，这是刚柔相济之理。就用笔的本身而论，我以为软笔用其硬，硬笔用其软，也是很能体现出一个人的功力的。

作字用笔关系之大，我常比之将军骑马，若彼此不谐性情，笔不称手，如何得佳。米元章谓笔不称意者如"朽竹篙舟，曲筋哺物"，此颇善喻。

砚材有玉、石、陶、瓦、砖、瓷、澄泥等类，形式也不一而足。普通的都是石砚，石类中大别为二：一是端石，二是歙石。端石出广东端州，歙石出安徽歙县。玉、陶、瓦、砖各类，或系装饰，或系古董玩好，不切实用，现在不去说它。便是石类中的端石，好的既不多见，且很名贵。专门研究端石的，有吴兰修著的《端溪砚史》颇为详备。

我人用砚，既得备"细、润、发、墨"四字条件的，不论端歙，总之已经是上品了。

用砚必须每日洗涤，去其积墨败水，否则新磨的墨，既没有光彩，砚与笔也多有损害。洗砚须用冷水、清水，拿莲房剥去了皮擦最妙，用海绵、丝瓜络亦好。

明·澄泥牧牛砚

明·正德六年款端石几砚

　　四宝之外，与学书最有关系的是九宫格。九宫格的创始在唐代，因为唐人作书是专讲法的。旧制九宫格的画法共八十一格，看了使人眼花。清代金坛蒋勉斋骥，重定九宫共三十六格，较为省便，纵横线条，又有变种，见下图：

　　蒋氏于撇捺的写法，另用加两斜线的方格，可名之为"个"字格。他有说明："盖下之字，左右宜乎均分，法界四方格作十字，以半斜界画两角。学者作盖下字，撇与捺之意，俱在墨线上。如：会、合、金、舍等字，字头用意不离此法，自无过不及之弊矣。"

　　近时社会上所用的九宫格，实比蒋氏重定的更为减省，一名小九宫，实可称为"井"字格。现将另一种通行之米字格同录于下：

旧制九宫格

重定九宫：共三十六格

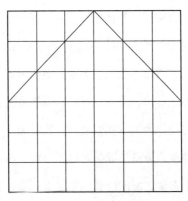

个字格

今人俞建华本蒋氏之法，再加减省，定为十六格，上下用二重斜线，最为进步。他对于蒋氏的批评及应用九宫格的意见，说得明白透彻，再好没有：蒋氏之法虽较简便，但仍嫌其繁复。盖写字之结构固应研究，然并无确切不移之法则。试取各家之书较之，此长而彼短者有之，此大而彼小者有之，各家不同，而俱不失为佳字。即使一人之书，前后亦不能一律，如《兰亭》"之"字，有十八个，而个个不同，极变化之能事，古人反侈为美谈。由此可知，结构虽有普通之法则，无绝对之标准。若亦步亦趋，丝毫不可出入，则书法变为印版，既乏笔意，又无生趣，阻碍书法之进步，莫此为甚。今为初学者说法，仅使其知有规矩，使其知运规矩之方法则可矣。至其如何深造，如何成家，悉听其自己之探讨。如此，则庶不致汩没天才，而使天才豪迈之书家，不受束缚，不受压迫，自由发挥，其卓然成家，越过古人，不难也。较之拘拘为辕下羁中之驹，只能为古人之奴隶者，相去岂只天渊哉。今既不欲学者过受束缚，而又不欲学者过事奔放，而于初学之时能助其画平竖直，步入轨道者，爰本蒋氏之法再加省减，定为十六格，其格式见右图：

此法不但可用于临摹字帖，更适于自书。初学笔画，每

不知置于何处，且竖画不直，横画不平，配合不匀，左右不等。今用此格以写字，若稍加注意，则诸弊可免。例如：横画可照横格书之，竖画可照直格书之，斜画可照斜格书之，自能矫正其不平不直等之病。例如："一"字可占当中一横画；"二"字可占上下二横画；"三"字、"五"字则可占上、中、下三横画，不但笔画可平，且配置亦易。"十"字适为中线之交点；"干"二横一竖、"王"三横一竖、"丰"字之上一笔斜度，亦易表明。至于"才""木""米""东"等字之撇捺可按下方之两对角线书之，则左右自易相等。

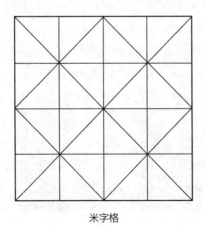

米字格

西周·《散氏盘铭》

"今""俞"之人字盖，可用上方之两对角线。"吝""琴"则可利用下方之二对角线。"日""月""目""耳"等窄长字则可只用两格。而"日""目"之短者，则只用中四格足矣，"口""曰"等扁小者亦然。"周""国"等方而大之字，则充满全格，其四周之笔，务须写在四周之格内。至于两拼相等之字，如"門""辅""願""林"则每半字占两格，而以中线为界。"谢""树"等三匀之字，则中字占中格，两旁之字占两旁之格。"銮""需"等二段者，则以中横线为界。而三停之"章""意""素""累"等字，则每停占一格。至如写隶字，以隶字多扁，可省去上下两格。小篆则瘦长，可省左右两格。石鼓之方者如"""	"等占满格。钟鼎之方者，

西周·散氏盘

如《散氏盘》之"龘"，则用格长者。如《颂鼎》之"凤"，《王孙钟》之"壽"，甲骨之"田"，则只用中两格够了。由此类推，神而明之，可以应用于各种字体。

不过我们须注意一点：初学子弟，对于习字用纸，没有不知用九宫格的。但是他们的用九宫格纸，却等于不用，因为他们的帖上并无九宫格，既无从对照，就失去了其效用。最好的方法可依所临字的大小，将九宫格画在玻璃上或明胶纸上，使用时将玻璃或明胶纸放在帖上，临一个字移动一个字，那就非常便利了。至于已有相当程度的人，于某字或屡写不得其结构者，觅古人佳样，亦可用此法取之。

第五讲　运笔问题

今天所讲的是关于运笔问题，包括笔法、墨法两项。笔法是谈使转；墨法是谈肥瘦。使转关于筋骨，筋骨源于力运；肥瘦关于血肉，血肉由于水墨。而笔法、墨法的要旨，又尽于"方""圆""平""直"四个字。方圆于书道，名实相反，而运用则是相成。体方用圆，体圆用方。又横欲平、竖欲直，说来似乎平常，实是难至。

本来在书学上笔法二字的解释，其含义的分野，古人不大分别清楚。全部——包括孙过庭所创的"执""使""转""用"四个字在内的含义，大部分须靠学者的天才、学力上的悟性去领会，几乎不大容易在嘴巴里清清楚楚地讲出来，或者在笔尖下明明白白地写下来。历史上记载，锺繇得蔡邕笔法于韦诞，既尽其妙，苦于难于言传。他

曾经说："用笔者天也，流美者地也，非凡庸所知"，三句话就完了。此外如卫夫人也说："自非通灵感物，不可与谈斯道"，不差。孟子也曾经说过："大匠能与人规矩，不能使人巧。"书学上的点画与结构，正好比规矩，是可以图说的；而这个"巧"字倒是很抽象，是属于精神和纯熟的技术方面的，是无从图说的。因此，玄言神话，纷然杂出，初学者既感到神秘万分，俗士更相信此中必有不传之密。其实呢，"道不远人"，又正好应着孟子所谓"子归而求之，有余师"的一句话。锺繇、卫夫人的谈话是老实的，种种关于神话的故事，亦无非是表示非常慎重而已。试看，王羲之说："夫书者，玄妙之技也，自非达人君子，不可得而述之。"又说："书弱纸强笔，强纸弱笔；强者弱之，弱者强之也。迟速虚实，若轮扁斫轮，不徐不疾，得之于心而应之于手，口所不能言也。"鲁公初问笔法要义于张长史，长史曰："倍加工学临写，书法当自悟耳。"孙虔礼云："夫心之所达，不易尽于名言。言之所通，尚难形于纸墨。"释辩光云："书法犹释氏心印，发于心源，成于了悟，非口手可传。"

对于一辈有心而没有天才，或者有天才而学力未至的学者，因为悟性与学诣程度的悬殊，有时有话却苦于无从说

起，倒不是做老师的矜持固闷。一方面，又正恐聪明学者的自误，不肯专诚加功，于是托于神话，出于郑重。而对于一辈附庸风雅、毫无希望、来意不诚的闲谈客人，不高兴噜苏，只好冷淡对之，乐得省省闲话了。除此之外，也有附骥之徒，托师门以自重，说道曾得某师指教笔法，而某师得之某名家，以自高身价者，此又作别论。

因此，如《法书要录》所载，传授笔法，从汉到唐，共二十三人。又别书所载，不尽相同的传授系统说法，只可资为谈助，并不能像地球是圆的、父亲是男的一样可信。固然，那不同的系统中人物，都是历代名家，又大都是属于自族父子、亲戚、外甥、故旧门生。因为有一点诸位可以相信："就有道而正焉"，古人的精神，正和我们一样，"圣人无常师"，他们每个人的老师，也何止一个人呢。

今世所传古人书论，从汉到晋，这一时期中，多属后人托古，并不可靠。但虽属伪托，或者相传下来，并非绝无渊源，其中精要之语，千古不刊，不能就因为伪托而忽视。所以，现在丢开考证家的观点来讲。

现在，言归正传。孙过庭"执""使""转""用"四字的创说，比昔人笼统言"笔法""用笔""运笔"分析得大为

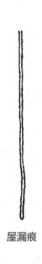

屋漏痕

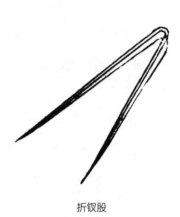

折钗股

锥画沙

壁坼

进步，所以，我为了讲演明了起见，取来分属三讲：第三讲的执笔问题（执谓浅深长短之类）；本讲的运笔问题（使谓纵横牵制之类，转谓钩缳盘纡之类）；第六讲的结构问题（用谓点画向背之类）。本讲以运笔问题包举笔法、墨法。一则因为笔墨关系，本属相连；再者，古人书论，亦多属两者并举——在三讲中引前或不引后，亦正需同学们前后参看的地方。

　　"夫用笔之法，先急回，后疾下，如鹰望鹏逝。"讲笔法最早的是李斯。李斯说："信之自然，不得重改。"宋代赵孟坚所谓："文章精到尚可改饰，字画落笔，更不容加工，求以益之，适或坏之。"正是阐明此意。到后汉蔡邕的《九势》说得更为具体，他说："藏头护尾，力在字中。"又解释藏头说："圆笔属纸，令笔心常在点画中行。"这便是后世"折钗股""如壁坼""屋漏痕""锥画沙""印印泥""端若引绳"一类话之祖，也便是观斗蛇而悟笔法的故事的由来。后世各家卖弄新名词、创新比喻、造新故事，其实都不出这八个字。他又解释护尾说："画点势尽，力收之。"这又是米老"无往不收，无垂不缩"两句名言所本。蔡邕所谓"藏头护尾"，我觉得篆隶应当如此，楷书用笔也是如此。这样看

来，后世各家的议论，尽管花样翻新，正好比孙悟空一个筋斗十万八千里，却终难跳出如来佛的手掌。

元代董内直的《书诀》，集古人成说，罗列甚全，一向公认为书法的最高原则。我现在摘录其关于笔法者，诸位可作一对比。

"无垂不缩：谓直下笔，既下复上，至中间则垂而头圆。又谓之垂露，如露水之垂也。

无往不收：谓波折处，既往当复回，不要一折便去。

如折钗股：圆健而不偏斜，欲其曲折圆而有力。

如坼壁：用笔端正，写字有丝连处，断头起笔，其丝正中，如新泥壁坼缝，尖处在中间，欲其布置之巧。

如屋漏痕：写字之点，如空屋漏孔中水滴一点圆，正不见起止之迹（云间按：屋漏痕，如屋漏水于壁上之痕，言其痕之委婉圆润，非只言漏水点滴）。

如印印泥，如锥画沙：自然而然，不见起止之迹。

左欲去吻：左边起笔，不要有嘴。

右欲去肩：右边转角，不要露肩，古人谓之'暗过'。

绵里铁笔：力藏在点画之内，外不露圭角。东坡所谓'字外出力中藏棱'者也。"

传为东晋·卫夫人《近奉帖》

种种说法，无非为伯啮八字下注解。唐代徐铉工小篆，映日视之，书中心有一缕浓墨正当其中，至曲折处亦无偏侧，即此可见其作篆用笔中锋之至。

从来讲作字，没有不尚力的。可见这一种力如果外露，便有兵气、江湖气，而失却了士气。字须外柔内刚，东坡所谓"字外出力"不过是形容多力，不可看误。米襄阳作努笔，过于鼓努为力，昔贤讥为"仲由未见孔子时风气"，此语可以深味。书又贵骨肉停匀，肥瘦得中。否则，与其多肉不如多骨。卫夫人《笔阵图》中有几句名言："下笔点画波撇屈曲，皆须尽一身之力而送之，初学先大书，不得从小。……善笔力者多骨，不善笔力者多肉。多骨微肉者谓之筋书，多肉微骨者谓之墨猪。多力丰筋者圣，无力无筋者病。"她又解说心手的缓急、笔意的前后说："有心急而执笔缓者，有心缓而执笔急者。若执笔近而不能紧者，心手不齐，意后笔前者败。若执笔远而急，意前笔后者胜。"

现再刺取名家议论录于下：

王僧虔云："……浆深色浓，万毫齐力。……骨丰肉润，入妙通灵。……粗不为重，细不为轻。纤维向背，毫发死生。"

梁武帝云："纯骨无媚，纯肉无力，少墨浮涩，多墨笨钝。"

虞世南云："用笔须手腕轻虚，……太缓而无筋，太急而无骨，侧管则钝慢而肉多，竖管直锋则干枯而露骨。终其悟也，粗而能锐，细而能壮，长者不为有余，短者不为不足。"

欧阳询云："每秉笔，必在圆正气力，纵横重轻。凝神静虑，当审字势，四面停匀，八边具备……最不可忙，忙则失势；次不可缓，缓则骨痴。又不可瘦，瘦则形枯，复不可肥，肥则质浊。"又云："肥则为钝，瘦则露骨。"

孙过庭云："……假令众妙攸归，务存骨气，骨既存矣，而遒润加之……"

徐浩云："初学之际，宜先筋骨，筋骨不立，肉何所附？用笔之势，特须藏锋，锋若不藏，字则有病，病且未去，能何有焉？"又云："夫鹰隼乏彩，而翰飞戾天，骨劲而气猛也；翬翟备色，而翱翔百步，肉丰而力沉也。若藻耀而高翔，书之凤凰矣。"

张怀瓘云："夫马，筋多肉少为上，肉多筋少为下，书亦如之。……若筋骨不任其脂肉，在马为驽骀，在人为肉

疾，在书为墨猪。"又云："方而有规，圆不失矩。"

韩方明授笔要诀，述其所师徐璹之言有曰："夫执笔在乎便稳，用笔在乎轻健。故轻则须沉，便则须涩，谓藏锋也。不涩则险劲之状无由而生，太流则便成浮滑，浮滑则是为俗也。"

姜白石云："用笔不欲太肥，肥则形浊。又不欲太瘦，瘦则形枯。不欲多露锋芒，露则意不持重。不欲深藏圭角，藏则体不精神。"又云："下笔之际，尽仿古人，则少神气。专务遒劲，则俗病不除。所贵熟习兼通，心手相应，斯为美矣。"又云："迟以取妍，速以取劲，先必能速，然后为迟。若素不能速而专事迟，则无神气；若专务速，又多失势。"

丰道生云："书有筋骨血肉，筋生于腕，腕能悬，则筋脉相连而有势。骨生于指，指能实，则骨体坚定而不弱。血生于水，肉生于墨，水须新汲，墨须新磨，则燥湿调匀，而肥瘦适可。"

于此，不能不特别一提的是"八法"。社会上称赞人家善书，总是说精工八法。八法的由来，便是智永所传的"永字八法"，历代学书者对此都颇为重视。唐代的李阳冰说：

"逸少攻书多载，十五年偏攻永字。"而前人认为很神秘的作传授笔法系统，他们所称的笔法，从羲之以后，似乎也就是指这个八法。什么是永字八法呢？现在说明如下：点为侧，如鸟翻侧下；横为勒，如勒马之用缰；竖为努，用力也；挑为趯，跳貌与跃同；左上为策，如策马之用鞭；左下为掠，如篦之掠发；右上为啄，如鸟之啄物；右下为磔，磔音窄，裂牲谓之磔，笔锋开张也。

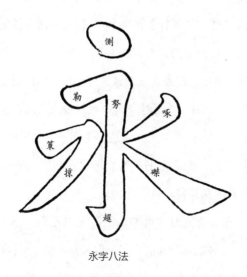

永字八法

　　李阳冰说逸少十五年偏攻永字，有无根据，不得而知。但凭我的猜测，书而讲法，莫过于唐人。当时不知哪位肯用功的先生，找出一个笔画既少，而笔法又比较不同的"永"字来，想以一赅万，又托始于一个王羲之的七世裔孙——大书家智永和尚，于是流传起来，足以增重，人家也便相信不疑了。一到宋人，遂入魔道，宋人已自非之。如黄鲁直云："承学之人，更用《兰亭》'永'字，以开字中眼目，能使学家多拘忌，成一种俗气。"董广川亦云："如谓《黄庭》'清''浊'字，三点为势，上劲侧，中偃，下潜挫而趯锋。《乐毅论》'燕'字，谓之联飞，左揭右入。《告誓文》'客'字，一飞三动，上则、左竖、右揭，如此类者，岂复有书耶？又谓一合用、二兼、三解撅、四平分，如此论书，正可谓唐经生等所为字，若尽求于此，虽逸少未必能合也。今人作字既无法，而论书之法又常过，是亦未尝求于古也。"真可谓一针见血，如此论书，坐病正同古文家、辞章家的批注，试问作者初何曾求合于此。

　　今人陈公哲，对"永字八法"加以批驳，颇具理由："古人论书，多以永字八法为宗，取其侧、勒、努、趯、策、掠、啄、磔等八法俱备。二千年来死守成规，莫逾此例。窃

以为大谬不然者。如'心'字之弧画，属于'永'字何笔？
固为八法所无，其缺憾之处，此其一。'永'字第一笔之点
为一法，第二、三、五笔之画，虽横竖不同，笔势原属一
法；第四笔之趯为一法；第六、七笔之撇亦同是一法；第八
笔之捺是一法，共成五法，所谓八法，只有五法，此其二。
点有侧正，勒有平斜，趯有左右，撇有趋向，捺有角度，所
谓八法者，若论笔之本法，则嫌太多；若言笔之变法，又嫌
其太少，其未合逻辑明矣，此其三。……"

　　陈先生所谈的三点都是事实。古人举出笔画少而笔法多
的"永"字总算不容易，不必说"大谬不然"，所大谬不然
者是后人拘于死法，愈诠释，愈支离，于道愈成玄妙难懂。
相传如唐太宗的《笔法诀》、张长史的《八法》、柳宗元的
《八法》、张怀瓘的《玉堂禁经》、李阳冰的《翰林密论》、
陈绎曾的《翰林要诀》、无名氏的《书法三昧》、李溥光的
《永字八法》以及清人的《笔法精解》等，指不胜屈，虽每
间有发明，然论其全部，合处雷同，不合处费词立名，使学
者目迷五色，钻进牛角尖里去，琐琐屑屑，越弄越不明白，
实是无益之事。

　　如果丢开"法"不说，我却注意到一点，为一般所忽

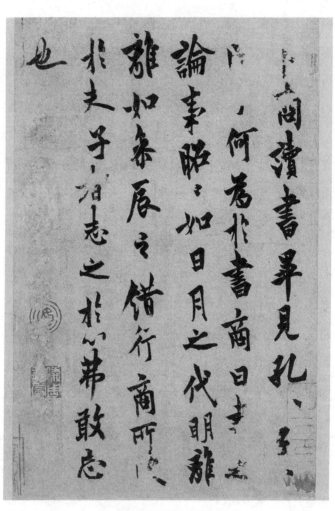

唐·欧阳询《卜商帖》

略的，便是"永字八法"的形容注释，全是在讲一个"力"字，正如相传卫夫人的《笔阵图》，欧阳询的《八诀》，着眼处并未两样。

此外，我所欲言的，是笔法应方圆并用。世俗说，虞字圆笔，欧字方笔，这仅就迹象而言，是于书道甘苦无所得的皮相之谈。用笔方圆偏胜则有之，偏用则不成书道。明项穆说："书之法则，点画攸同；形之楮墨，性情各异，犹同源分派、共树殊枝者，何哉？资分高下，学别浅深，资学兼长，神融笔畅，苟非交善，讵得从心？"

至于学书先求"平正"，诸位休小觑了这两个字。"横平竖直"真不是易事，学者能够把握"横平竖直"，实在已是了不起的功力。我们正身而坐，握管作字，手臂动作的天然最大范围是弧形的一线，从左到右所作横画容易如此，右上作直画容易如此，左下其势也如此。我常说，一种艺事的成功，不单是艺术本身的问题，"牡丹虽好，绿叶扶持"，条件是多方面的，天资、学识、性情尤有不同。就艺术本身来讲，诸位听了我讲运笔的问题，我相信决不至于一无所得，但即使完全领会，在实际方面也不能说："我已经能运笔。"所以，真正的领会，必须在"加倍工学临写书法"之

后，而且一定要等到某一程度以后，然后才能体验到某一点，并且见到某一点，那是规律，绝对勉强不得。

关于运笔问题，古人精议，略尽于此，学者能随时反复体会，就可以受用不尽了。

第六讲 结构问题

现在讲到结构问题。结构就是讲点画、位置、多少、疏密、阴阳、动静、虚实、展促、顾盼、节奏、回折、垂缩、左右、偏中、出没、倚伏、牡牝、向背、推让、联络、藏露、起止、上下、仰覆、正变、开阖之次序，大小长短之类聚，必使呼应，往来有情。广义一点讲，关于行间章法，都可以包括在内。结构以一个字言，好比人面部的五官；以行间章法言，好比一个人的四肢百骸，举止语默。

我们看见五官有残疾或不端正的人，除了寄予同情之外，因为过于触目诧异，或者觉得可怕，或者觉得可笑。或者是因为他的猥琐、他的凶恶，使你觉得此人面目可憎。或者像破落户、有烟瘾的人，所穿垢腻且皱的绸袍子，把喉头的纽扣扣在肩膀上。或者像窭人暴富，欲伍缙绅，一举一

洛神賦 并序

黄初三年余朝京師還濟洛川古人有

言斯水之神名曰宓妃感宋玉對楚王

神女之事遂作斯賦其詞曰

余從京域言歸東藩背伊闕越轘轅

經通谷陵景山日既西傾車殆馬煩尔

乃税駕乎蘅皋秣駟乎芝田容與

乎楊林流眄乎洛川於是精移神

駭忽焉思散俯則未察仰以殊觀

睹一麗人于巖之畔乃援御者而告之

元・赵孟𫖯《洛神赋》

动，一言一笑，处处不是。或者像壮士折臂、美人眇目。这与作字的无结构、不讲行间章法，所给予人的印象何异！从前《礼记》有言说："体不备，君子谓之不成人。"作字不讲结构，也便是不成为书。

赵子昂云："学书有二：一曰笔法，二曰字形。笔法弗精，虽善犹恶；字形弗妙，虽熟犹生。"冯钝吟云："作字惟有用笔与结字。用笔在使尽笔势，然须收纵有度；结字在得其真态，然须映带匀美。"是的，初学作字，先要懂得执笔，既然懂得了执笔，便应进一步懂得运用，然后再学习点画体制。扬雄说："断木为棋，刓革为鞠，亦皆有法。"书法的神韵种种，在学者得之于心，而法度必须讲学。康有为说："学书有序，必先能执笔，固也。至于作书，先从结构入，画平竖直，先求体方；次讲向背往来伸缩之势，字妥帖矣；次讲分行布白之章。求之古碑，得各家结体章法，通其疏密远近之故；求之书法，得各家秘藏验方，知提顿方圆之用。浸淫久之，习作熟之，骨血气肉精神皆备，然后成体。体既成，然后可言意态也。"

古人讲结构，往往混入于笔法，如陈绎曾的《翰林要诀》、无名氏的《书法三昧》、李溥光的《永字八法》等，

清·康有为《八言行书对联》

实在是当时馆阁所尚，虽有精要处，而死法繁多，使人死于笔下，学者不去考究，何尝不能暗中相合，至于张怀瓘的《玉堂禁经》、李阳冰的《翰林密论》，比以上三种虽较高些，但徒立名目，越讲越多，越讲不完全，越使学者觉得繁难。王应电讲书法点画，分为十法，近人卓定谋别为九法，将我国所有各种字体、笔画基础归纳在内，然在普通应用，无甚关系。

卫夫人生当乱世，她感到书法的须用筋力，实同于战阵，于是创《笔阵图》，将楷书点画分为七条：

（一）一　　如千里阵云，隐隐然其实有形。

（二）丶　　如高峰坠石，磕磕然实如崩也。

（三）丿　　陆断犀象。

（四）乀　　百钧弩发。

（五）丨　　万岁枯藤。

（六）乁　　崩浪雷奔。

（七）㇆　　劲弩筋节。

到了欧阳询再加一笔"乚"。遂成为八法。

（一）丶　　如高峰之坠石。

（二）乚　　如长空之新月。

（三）一　　如千里之阵云。

（四）丨　　如万岁之枯藤。

（五）乀　　如劲松倒折，落挂石崖。

（六）𠃌　　如万钧之弩发。

（七）丿　　如利剑断犀象角。

（八）乀　　一波常三过笔。

这种说明，都是外状其形，内含实理。学者于临池中有了相当的功夫，然后方能够体会。

近人陈公哲，列七十二种基本笔画，颇为繁细，虽是死法，然于开悟初学，尚属切实可取。可以将其笔画与字样、举例对看一遍。

清蒋和的《书法正宗》，论点画殊为详尽，虽亦都属于死法，然初学者却都可以参考。其内容分：（甲）平画法，（乙）直画法，（丙）点法，（丁）撇法，（戊）捺法，（己）挑法，（庚）钩法，（辛）接笔法，（壬）笔意，（癸）字病（字病于第七讲中引到）。

又王虚舟、蒋衡合辑的分部配合法，笔画结构取用欧、褚两家，可以参阅。

讲结构而先讲点画、偏旁，正如文字学方面的先有部首

一样。亦正是孙过庭所谓"积其点画，乃成其字"的意思，等点画、偏旁明白了，循序渐进，再配合结构。蒋和所著，大法颇备，学者正宜通其大意。

以上所举陈、蒋、王等所著的参考资料，在已有成就的书家看来，是幼稚的，或不尽相合的，但对初学入门者却是有用的。执死法者损天机，凡是艺术上所言的法，其实是一般的规律，一种规矩的运用，所以还必须变化。所以昔人论结构有"点不变谓之布棋，画不变谓之布算"的话，学者所宜深思。

一个人穿衣服，不论衣服的质料好坏，穿上去都好看的人，人们便称之为有"衣架"。反之，质料尽管很好，穿上去总没有样子的，便称为没有衣架。有衣架和没有衣架是天生的，难以改造。至于字的间架不好，只要讲学，是有方法可以纠正的。

汉初萧何《论书势》云："变通并在腕前，文武遗于笔下，出没须有倚伏，开阖藉于阴阳。"后汉蔡邕的《九势》中说："凡落笔结字，上皆覆下，下以承上，使其形势递相映带，无使势背。转笔，宜左右回顾，无使节目孤露。"王羲之《记白云先生书诀》云："起不孤，伏不寡；回仰非近，

背接非远。"欧阳询云："字之点画，欲其互相应接。"又云："字有形断而意连者，如之、以、心、必、小、川、州、水、求之类是也。"孙过庭云："一画之间，变起伏于锋杪；一点之内，殊衄挫于毫芒。""初学分布，但求平正；既知平正，务追险绝；既能险绝，复归平正；初谓未及，中则过之，后乃通会。""一点成一字之规，一字乃终篇之准，违而不犯，和而不同。"姜白石云："字有藏锋、出锋之异，粲然盈楮，欲其首尾相应，上下相接为佳。"卢肇曰："大凡点画不在拘之长短远近，但勿遏其势，俾令筋骨相连。"项穆曰："书有体格，非学弗知。……初学之士，先立大体，横直安置，对待布白，务求其均齐方正矣。然后定其筋骨，向背往还，开合连络，务求融达贯通也。次又尊其威仪，疾徐进退，俯仰屈伸，务求端庄温雅也。然后审其神情，战蹙单叠，回带翻藏，机轴圆融，风度洒落；或字余而势尽，或笔断而意连。平顺而凛锋芒，健劲而融圭角，引伸而触类，书之能事毕矣。""书有三戒：初学分布，戒不均与欹；继知规矩，戒不活与滞；终能纯熟，戒狂怪与俗。若不均且欹，如耳、目、口、鼻，开阔长促，邪立偏坐，不端正矣。不活与滞，如土塑木雕，不说不笑，板定固窒，

无生气矣。狂怪与俗，如醉酒巫风，丐儿村汉，胡行乱语，颠仆丑陋矣。又，书有三要：第一，要清整，清则点画不混杂；整则形体不偏邪。第二，要温润，温则性情不骄怒；润则折挫不枯涩。第三，要闲雅，闲则运用不矜持；雅则起伏不恣肆。以斯数语，慎思笃行，未必能超入上乘，定可为卓焉名家矣。"

这些话都是在讲，学书先知点画结构，而后行间、章法、结构。虽亦有时代风气的不同，但是其大纲是可得而言的。欧阳询的三十六条结构法，大概是学欧书者之所订，便于初学，宜加体会。

隋代释子智果《心成颂》，其所言结构精要，多为后人所本，兹录后：

回展右肩：头顶长者向右展，"宁""宣""台""尚"字是。

长舒左足：有脚者向左舒，"实""其""典"字是。

峻拔一角：字方者抬右角，"国""用""周"字是。

潜虚半腹：画稍粗于左，右亦须著，远近均匀，递相覆盖，放令右虚，"用""见""冈""月"字是。

间合间开："無"字四点四画为纵，上心开则下合也。

隔仰隔覆："並（并）"字隔二，"畺"字隔三，皆斟酌二三字，仰覆用之。

回互留放：谓字有碟掠重者，若"爻"字上住下放，"茶"字上放下住是也，不可并放。

变换垂缩：谓两竖画一垂一缩，"并"字右缩左垂，"斤"字右垂左缩，上下亦然。

繁则减除：王书"悬"字，虞书"毚"字，皆去下一点；张书"盛"字，改"血"从"皿"也。

疏当补续：王书"神"字、"處（处）"字皆加一点。"却"字"卩"从"阝"是也。

分若抵背：谓纵也，"卅""册"之类，皆须自立其抵背。锺、王、虞、欧皆守之。

合如对目：谓逢也，"八"字、"州"字皆须潜相瞩视。

孤单必大：一点一画，成其独立者是也。

重并仍促：谓"昌""吕""爻""枣"等字上小；"林""棘""丝""羽"等字左促；"森""淼"字兼用之。

以侧映斜："丿"为斜，"乀"为侧，"交""欠""以""入"之类是也。

以斜附曲：谓"乚"为曲，"女""安""必""互"之类

是也。

覃精一字，功归自得盈虚。向背、仰覆、垂缩、回互不失也。统视连行，妙在相承起复，行行皆相映带，联属而不违背也。

又清人蒋和之全字结构举例，集诸名家讲论，颇为明要，足资学者参考。

宋代姜白石《续书谱》所言，有关结构者：

向背：向背者，如人之顾盼、指画、相揖、相背。发于左者应于右，起于上者伏于下。大要点画之间施设各有情理。求之古人，右军盖为独步。

位置：假如立人、挑土、"田""王""衣""示"，一切偏旁皆须令狭长，则右有余地矣。在右者亦然。不可太密太巧，太密太巧者，是唐人之病也。假如"口"字在左者，皆须与上齐，"鸣""呼""喉""咙"等字是也。在右者皆须与下齐，"和""扣"等字是也。又如宀头须令覆其下，"走""辵"皆须能承其上。审量其轻重，使相负荷；计其大小，使相副称为善。

疏密：书以疏为风神，密为老气。如"佳"之四横，"川"之三直，"鱼"之四点，"畫"之九画，必须下笔劲

净、疏密停匀为佳。当疏不疏，反为寒乞；当密不密，必至凋疏。

曾文正公曰："体者，一字之结构也。"今人张鸿来以势式、动定两者，分用笔、结字曰："书之所谓势，乃指其动向而言，此运笔之事也；书之所谓式，乃指其定象言，此结字之事也。"

但是，结构是书学上的方法，是艺术方面的技巧，而不是目的。换句话说，便是在书法上的成功，还有技巧以上的种种条件。举例说：文昌帝君、观音菩萨，装塑得五官端正，可以说无憾了，但是没有神气。如果作字在结构上没有问题了，而不求生动，则绝无神气，还不是和泥塑木雕无异？作字要有活气，官止而神行，正如丝竹方罢而余音袅袅，佳人不言而光华照人。所以古人在言结构之外，还要说："行行要有活法，字字要求生动。"李之仪云："凡书精神为上，结密次之，位置又次之。"晁补之云："学书在法，而其妙在人。法可以人人而传，而妙必其胸中之所独得。"周显宗云："规矩可以言传，神妙必繇悟人。"都是说明此理，在学问、艺术上说，一个"悟"字关系最大。书法方面的故事如：张旭见公主与担夫争道而悟笔法，又观公孙大娘舞剑

器而得其神。试问，舞剑器与担夫争道，于书法发生什么干系？诸位现在当有以语我。

第七讲　书病

　　书法应具备的条件，不外乎神气、筋骨、血肉六字，三者之中，如果有一方面出现缺陷，作字便有毛病了。

　　神气两字，是有迹象可说的，譬如有病的人，他的精神气色，自然不会和健康者一样。书法上的神采气脉，亦一望而知。《书谱》上所说的"五乖"和"五合"便是有病无病的根源。伪造古人墨迹，为何经法眼一看便立辨真伪呢？原来，当他一心作伪的时候，心中有人，眼前有物，战战兢兢，唯恐失真。落墨动笔，气脉已经不贯，笔墨也不能像自运的随便，因此神采便没有了。书法上讲到神气，本来已是最高的一个阶段，这将在第九讲书髓中谈到。

　　至于筋骨、血肉，那是有形质可指的，因为筋骨出于笔力，血肉出于水墨。一般毛病的发生，当然是由于不知执、

使、转、用。而由于不识人家的毛病，或竟以丑为美，也是极普遍的现象。初学者欲明书病，如果一时难以辨明，可以从字页的背面求之。

由于不知执、使、转、用而来的毛病，昔贤早有举例，如蒋和所著《书法正宗》中所举："（癸）字病：字之有病，大家不免。初学不由规矩，往往满身疾病，不可救药。今兹所举，不过一斑，随时注意，有则改之，无则加勉，瑕疵既去，则完璧可期。"

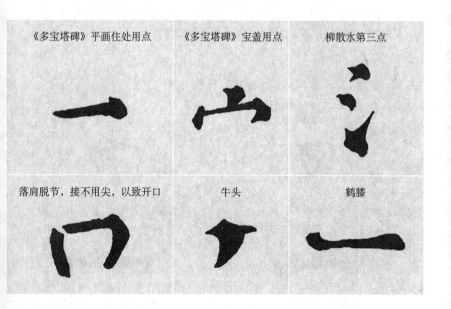

《多宝塔碑》平画住处用点　　《多宝塔碑》宝盖用点　　柳散水第三点

落肩脱节，接不用尖，以致开口　　牛头　　鹤膝

陈公哲的字病图说，分析归类，更为明白：

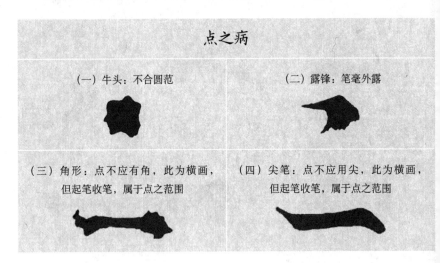

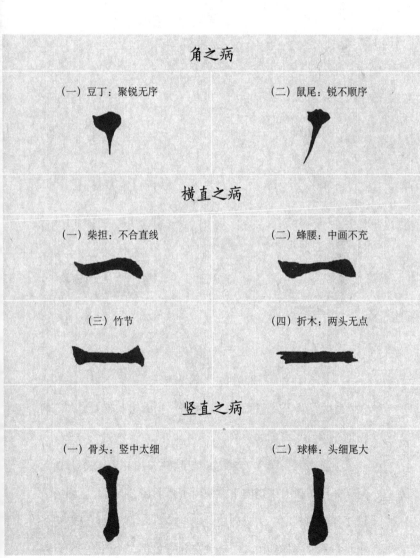

角之病

（一）豆丁：聚锐无序

（二）鼠尾：锐不顺序

横直之病

（一）柴担：不合直线

（二）蜂腰：中画不充

（三）竹节

（四）折木：两头无点

竖直之病

（一）骨头：竖中太细

（二）球棒：头细尾大

弧之病

（一）曲度不称

（二）直弧不均

（三）阔狭不均

（四）弧骤变直

　　凡以上种种病态的由来，不外笔不正、锋不聚、锋不能逆入、用力不均、顿太重、过太滑、提太速、收太缓，自然有时也因受了用墨的影响。

　　从前，老前辈拿一部帖去教子弟临写，往往在字旁先圈好了朱圈，没有朱圈的字，便叫子弟不必去临写。这种选字的工作是合理的，因为即使是一个大书家写的字，也未必个个是好的。同样理由，一个大文豪的文章，或者是一个大诗

人的诗，也未必是篇篇都好，首首精彩。不过一般老前辈的选字，都注意在结构方面，而忽略了某一家的根本毛病。譬如颜字，宝盖横折点势太重，好像一个人后脑勺生了一个瘤；一捺的顿后提笔抽笔太快，好像从前老太太的金莲；一画的收笔顿笔也太重；一竖钩的回驻势太足。柳字三点水的三点，点势过分拉长，好像世俗所传明太祖画像的下巴。

李后主讥鲁公书为"田舍汉"。米襄阳云："颜、柳挑踢，为后世恶札之祖。"又笑不善学颜者的笔墨，称之为"蒸饼"。赵孟坚云："鲁公之正，其流也俗；诚悬之劲，其弊也寒。"黄山谷说："肥字须要有骨，瘦字须要有肉。古人学书，学其二处；今人学书，肥瘦皆病，又常偏得其人丑恶处。如今人作颜体，乃其可慨然者。"这些话，都道着颜、柳字本身和学者的弊病。世俗不善学颜书的，一般的现象是写得臃肿、秽浊，正如麻风、丐子；不善学柳书的，写得出牙布爪，亦是一股寒乞相。这都是学者过分地强调了颜、柳体的特点和弊病的缘故。在笔意方面讲也是如此，颜、柳字的"向"，意本来已经够明显的了，而学颜、柳者又莫不加以强调和奉承——我上面所谈的"不识人家的毛病"，正是指这等地方，而学者却误以为唯其如此，才见得是颜、柳

夫檢校尚書都官郎中
東海徐浩題額
粤妙法蓮華諸佛之祕藏
也多寶佛塔證経之踴現
也發明資乎十力弘建在

唐·颜真卿《多宝塔碑》

唐·柳公权《神策军碑》

体。于是学颜字的成"呆字",学柳字的成"瘤字",正是认丑为美。黄山谷所以"慨然者",也正是因为"偏得其人丑恶处"吧。

再拿米芾的字来说,米作竖钩,往往用背意,努势也很过分,"挺胸凸肚",力用到了笔外,正所谓近于"鼓努为力,标置成体"。于是便见得一股剑拔弩张之气,而学米者却每每又先得此种习气。《海岳名言》云:"字要骨格,肉须裹筋,筋须藏肉,帖乃秀润生。布置稳不俗,险不怪,老不枯,润不肥。变态贵形不贵苦,苦生怒,怒生怪;贵形不贵作,作入画,画入俗;皆字病也。"那么,米字的那种毛病,根据他自己的话来讲,恐怕便是"苦生怒"的征候。又,用指力者,笔力必困弱,欲卧纸上,势实为之,苏字有偃笔之病,正在于此。现在,再举一些古人所论到的字病。

张怀瓘云:"支体肥腯,布置逼仄,有所不容,棱角且形。况复无像,神貌昏懵,气候蓑然,以浓墨为华者,书之困也,是曰病甚,稍须毒药以攻之。"又云:"书亦须用圆转,顺其天理,若辄成棱角,是乃病也,岂曰力哉。夫良工理材,斤斧无迹。"又云:"棱角者书之弊薄也;脂肉者书之滓秽也。婴斯疾弊,须访良医,涤荡心胸,除其烦愦。"

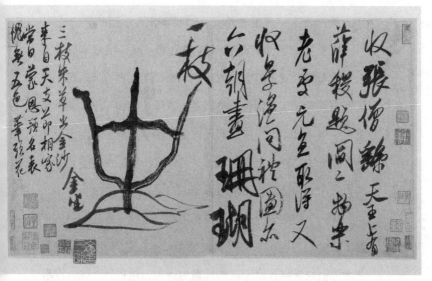

北宋·米芾《珊瑚帖》

姜白石云："书以疏欲风神，密欲老气。如佳之四横，川之三直，鱼之四点，畫之九画，必须下笔劲净，疏密停匀为佳。当疏不疏，反成寒乞；当密不密，必至凋疏。"

董思翁曰："善用笔者清劲，不善用笔者浓浊。"

丰道生曰："今人所喜效而习之者，或云笔画老硬，或云行间整媚，或云用墨鲜浓。殊不知，老硬者古所谓怒张倾仄，非盛德君子之容也。整媚者，古所谓状如算子，便不是书也。鲜浓者，古所谓无筋无力者，谓之墨猪也。然则今之所喜，皆古之所恶；古之所忌，乃今之所趋。古今不同，如昼夜寒暑之相反，岂不信然。"

讲到一般俗眼——当然是指未闻书道者，或是指一知半解者，他们有时倒未必是以丑为美，实在是因为功力未到，艺术方面缺乏修养。于是指纤弱为秀美，粗犷为气魄，浮滑为活泼，轻佻为萧散，草率为流丽，装缀为功夫，板滞为规矩，歪斜为姿态，枯塞为老结。殊不知秀美非纤弱，气魄非粗犷，活泼非浮滑，萧散非轻佻，流丽非草率，功夫非装缀，规矩非板滞，姿态非歪斜，老结非枯塞。若请我临床处方，那么，我将取筋骨医纤弱，取稳秀医粗犷，取沉着医浮滑，取端厚医轻佻，取谨严医草率，取闲雅洒脱医装缀，取

生动勇决医板滞，取平实安详医歪斜，取遒润清洁医枯蹇。

俗眼不知字病，那自不必说。但所谓"通识"者，也真不容易呢！现举引《书谱》中一节："吾尝尽思作书，谓为甚合。时称识者，辄以引示。其中巧丽，曾不留目；或有误失，翻被嗟赏。既昧所见，尤喻所闻；或以年职自高，轻致陵诮。余乃假之以缃缥，题之以古目，则贤者改观，愚者继声，竞赏毫末之奇，罕议锋端之失。"诸位看了，恐怕也不免要笑。其他与字病有关的，我于第三讲的执笔问题、第五讲的运笔问题，及前一讲的结构问题中都已讲到过，诸位如已记不起，可细心在讲义中再翻一翻。

此外，作字的笔画先后有误，亦是病源之一。学者不明于此，容易成为习惯。这种落笔先后的错误，俗名叫作"左丑"，现在采录昔人所举，为初学者容易失误处列于后，请学者参考，便于自行纠正。

分笔先后：

川：丿 川　　　　　　　云：二 厶

及：丿 乃 丶（乃字从此）　　王：三 丨 一（中画近上）

止：卜 止　　　　　　　毋：乚 刀 丿 一

匹：匚 儿　　　　　　　足：口 卜 人

交：亠 乂　　　　　　　片：丿 丄 ㇆

册：冂 川 一　　　　　　左：一 丿 工

右：丿 一 口（有字从此）　司：� 刁

丩：乚丨　　　　　　　　凸：冂 冂 一

戍：卜 戈　　　　　　　戌：卜 戈

皮：一 支 丿　　　　　　必：丿 乚 丶 或 丿 乚 八

弗：川 ㇕ ㇆　　　　　　羽：刀 丬

用：冂 = 丨　　　　　　兆：儿 丷

老：土 匕　　　　　　　充：亠 允

出：凵 丨 凵（分五笔）　　凹：冂 冂 一

迸：主 辶　　　　　　　臣：丨 匝

曰：卜 ㇆ 一　　　　　　垂：二 艹 丄

州：川 丷　　　　　　　卯：丿几 卩

市：亠 巾　　　　　　　坐：丨 丝

門：冂 ㇆ ㇕　　　　　　重：亩 丨 二

亞：�101 二

隹：ㄍl 三 亠

來：十 灬

飛：飞 l ㇈ ㇈

盈：夕 ㇟ 皿

弓：フ l ㇄

書：聿 盲

歃：亠 田 久

畢：早 l

寒：宀 三 仌

無：亠 ⺀ 灬

敝：尚 l 攵

鼂：卍 日

彖：亠 ㇆ ㇆ l 八 ㇏

盡：聿 灬 皿

興：同 共

龍：育 巳

火：⺀ 人

贏：亠 貝 月 凡

啬：十 ㇙ 旦

非：ǁ ㌱ (韭字从此)

亦：亠 刂 八

長：三 ㄴ 氏

女：く ㇒ 一

風：几 虫

亜：非 二

馬：㇒ l 灬

區：品 乚

將：丬 爿 寸

肅：聿 北 刂

酉：兀 巴 田

戠：音 戈

鼎：目 㒵

爾：下 网

聚：丁 �894

鼠：臼 ㇑㇑ 灬 乀

學：乂 學

齋：亠 刀 乂 示 刂

變：言 夊

韋：フ 㐄 ㅂ 中 (分九笔)

第八讲　书体

　　我在第一讲的书法约言中，已约略谈到我国的书法史——书体的变迁。又因为站在实用的立场和初学书法的基本上而言，所以历次所讲的都是正楷，也兼带行书。本人对于篆、隶两种书法的观念，认为纯属美术，不是一般的应用。即论它的应用范围，也极狭隘，几乎全在装饰方面，譬如题签、引首、篆盖、题额等等，平时一般人是用不到的。梁庾肩吾仿班固《古今人表》例作《书品论》，集工草、隶（今正楷）者一百二十八人品为九例，以"草正疏通，专行于世"，故于诸体不复兼论。他对于篆、隶两体说："信无味之奇珍，非趋时之急务。"本人的态度也正是如此。自然，诸位如果有更多的空暇和浓厚的兴趣，欲求旁通俯贯，当然不妨去研究。如果因为要表示做一个书家，必须精通四体，

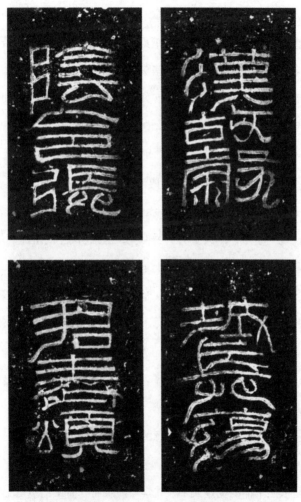

东汉《张迁碑》碑额（汉故谷城长荡阴令张君表颂）

好像摆百货摊，要样样货色拿得出，那么，我奉劝诸位不必贪多。一个人成为书家，能精正、行两体已是了不得，若是贪多，便易患俗语所说的"猪头肉块块不精"的毛病了。诸位看古今社会上所称"精工四体"者，究竟有哪一体有他的独到之处？《书谱》云："元常专工于隶书（即今日之楷正），伯英尤精于草体，彼之二美，而逸少兼之，拟草则余真，比真则长草，虽专工小劣，而博涉多优。"可见有一专长，已是很不容易了，右军书圣，流传下来的也仅见真、行、草呢。说到这里，本人更有一种偏见，从来写篆、隶的，不论对联、屏、轴等等，年月及上下款，也都是写正、行的。写篆、隶的书家，因为他的正、行功夫总比较欠缺，加上篆、隶两体与正、行的用笔、结体不同，在一张纸面上看起来就大有不调和之感。现时社会上的风雅者，求人书篆联、草联，还要请加跋，用正、行译写联中句子，为书家者也漫应之，颇为有趣。

在这里还有一个值得注意的问题，书学上对于学书向来有两个不同的主张，像学诗、古文辞一样，一是主张顺下，便是依照书体的变迁入手，先学篆而隶而分而正；一是主张先学正楷，由此再上溯分、隶、篆。两者之外，也有圆通先

东汉《张迁碑》

东汉《曹全碑》

生发表折中的见解说：学正楷从隶书入手。那么究竟应该怎样才好呢？我的看法是：学诗、古文辞，顺流而下的主张是不错的，但书学方面的三种主张，在实际上都是无须的。因为这几种书体，除了历史关系之外，在用笔和结体上就很不相同，学书既因实用而以楷正为主，何必一定要大兜圈子呢？至于最后一种说法，如果学者欲求摆脱干禄、经生、馆阁一般的俗气，以及唐人过分整齐划一而来的流弊，进求气息的高洁雅驯，那么，隶、楷的气息较近，这种说法还有两三分理由。清代有一个好古的学者，平时作书写信，概用篆书，以为作现在的楷正是不恭敬（其书札见《昭代名人尺牍》）。写给小辈或仆辈的乃用隶书，真可谓是食古不化。孙过庭云："夫质以代兴，妍因俗易。虽书契之作，适以记言；而淳醨一迁，质文三变，驰骛沿革，物理常然。贵能古不乖时，今不同弊。所谓'文质彬彬，然后君子'。何必易雕宫于穴处，反玉辂于椎轮者乎！"王士祯讥当时一辈，力事复古的文学者说：文字的起源是象形八卦。"然则古今文章，一画足矣。"真可谓快人快语。

本人认为一般的旨趣，实用为尚，因此，本讲虽标题书体，而所讲的仅限于真、行、草三种。孙过庭云："趋事

适时，行书为要；题勒方幅，真乃居先。草不兼真，殆于专谨；真不通草，殊非翰札。"真、行、草的关系，原为密切，草书虽非初学的急务，但就因为关系的密切，不能不连带同讲。

（一）真书

真书，便是正楷书。今人言小楷书，便是昔人所言小真书。真、正两字，名异实同。初学正楷书，宜从大字入手。若从小楷入手，将来写字，便恐不能大。昔人言小字可令展为方丈，这是说要写得宽绰，原因是一般学者的通病为拘敛而不开展。其实大小字的用笔、气势、结构是不同的，我们看看市上所流行的《黄庭经》放大本，对比一下便可明白，小字是不能放大的。

初学根基，为何先务正楷？为何正楷不容易学？古人颇有论列。

张怀瓘云："夫学草行分不一二，天下老幼，悉习真书，而罕能至，其最难也。"

张敬玄云："其初学书，先学真书，此不失节也。若不先学真书，便学纵体为宗主，后却学真体，难成矣。"

东晋·王羲之《小楷黄庭经》

欧阳修云："善为书者，以真楷为难，而真楷又以小字为难。"

蔡君谟云："古之善书者，必先楷法，渐而至于行草，亦不离乎楷正。"

苏东坡云："真书难于飘扬，草书难于严重。大字难于结密而无间，小字难于宽绰而有余。"又曰："真生行，行生草。真如立，行如行，草如走，未有未能行立而能走者也。"又曰："书法备于正书，溢而为行草。未能正书而能行草，犹未能庄语而辄放言，无足道也。"

宋高宗云："前人多能正书，而后草书，盖二法不可不兼有。正则端雅庄重，结密得体，若大臣冠剑，俨立廊庙。草则腾蛟起凤，振迅笔力，颖脱豪举，终不失真。……所以锺、王辈皆以此荣名，不可不务也。"又云："士于书法必先学正书者，以八法皆备，不相附丽。至侧字亦可正读，不渝本体，盖隶之余风。若楷法既到，则肆笔行草间，自然于二法臻极，焕乎妙体，了无缺轶。反是则流于尘俗，不入识者指目矣。"

曹勋云："学书之法，先须楷法严正。"

黄希先云："学书先务真楷，端正匀停，而后破体。"

欲工行、草，先工正楷，自是不易之道。因为行、草用笔，源出于楷正。唐张旭，他的正书《郎官石柱记》，精深拔俗，正是一个好例。学真书，本人主张由隋唐人入手。但唐人学书，过于论法度，其弊易流于俗。而初学书，又不能不从规矩入。那么，于得失之处，学者不可不知，兹节录姜白石论书："唐人以书判取士，而士大夫字书，类有科举习气。颜鲁公作《干禄字书》是其证也。矧欧、虞、颜、柳前后相望，故唐人下笔，应规入矩，无复魏晋飘逸之气。"

"真书以平正为善，此世俗之论，唐人之失也。古今真书之神妙，无出锺元常，其次则王逸少。今观二家之书，皆潇洒纵横，何拘平正。"

"字之长短、大小、斜正、疏密，天然不齐，孰能一之？谓如东字之长，西字之短，口字之小，体字之大，朋字之斜，党字之正，千字之疏，万字之密。画多者宜瘦，画少者宜肥。魏晋书法之高，良由各尽字之真态，不以私意参之耳。"

姜白石这些话，并不是高论，而是学真书的最高境界。眼高手低的清代包慎伯，他是舌灿莲花的书评家。所论有极精妙处，也颇有玄谈。他论十三行章法"似祖携小孙行长巷中"，甚为妙喻。元代赵松雪的书法，功力极深，不愧为

三国魏·锺繇《荐季直表》

一代名家，其影响直到明代末年。推崇他的人说他突过唐、宋，直接晋人。但他的最大缺点，是过于平顺而熟而俗，绝无俊逸之气。又如明代人的小楷，不能说它不精，可是没有逸韵。

我国的书法，衰于赵、董，坏于馆阁，查考它的病源，总是囿于一个"法"字，结果是忸怩局促，无地自容。右军云："平直相似，状如算子，上下方整，前后齐平，便不是书，但得其点画耳。"学者由规矩入手，必须留意体势和气息，此等议论，不可不加注意。学者的先务真书，我常将此比之做诗作文，有才气的，在先必务为恣肆，但恣肆的结果，总是犯规越矩，故又必须能入规矩法度。既经规矩和法度的陶铸，而后来的恣肆，学力已到，方是真才。同样，画家作没骨花卉，必须由双钩出身，然后落笔，胸有成竹，其轮廓部位超乎象外，得其神采，得其圜中。孙过庭云："若思通楷则，少不如老；学成规矩，老不如少。思则老而逾妙，学乃少而可勉，勉之不已，抑有三时，时然一变，极其分矣。至如初学分布，但求平正；既知平正，务追险绝；既能险绝，复归平正。初谓未及，中则过之，后乃通会。通会之际，人书俱老。仲尼云：'五十知命，七十从心。'故以达

大唐三藏聖教序

太宗文皇帝製

弘福寺沙門懷仁集晉右

將軍王羲之書

蓋聞二儀有像顯覆載以含

生四時無形潛寒暑以化物

唐·怀仁《集王羲之圣教序》

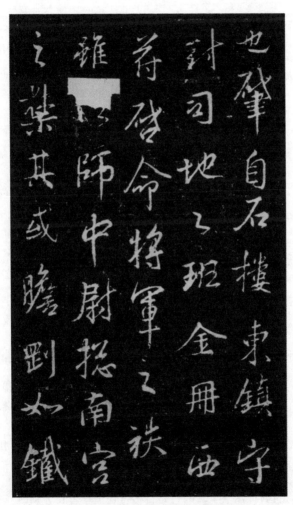

唐·大雅《集王羲之书兴福寺碑》

夷险之情，体权变之道，亦犹谋而后动，动不失宜，时然后言，言必中理矣。"学成规矩，老不知少，初学于正楷没有功夫，便是根基没有打好。

（二）行书

行书不正不草，介乎于真、草之间，是变真、草以便于挥运的一种书体。魏初有锺、胡两家为行书法，俱学于刘德昇，而锺氏稍异。锺是锺（繇）元常，胡是胡昭，胡书不传，但有胡肥锺瘦之说。今所传锺书，传为王羲之所临。前人有把它再拆为几种的，如"行楷""行草""藁行"之类。行楷是指行书偏多于楷正的意思，如王右军的《兰亭序》、大令的《保母志》，以及《圣教序》《兴福寺碑》等等（其他集王都比较差）。行草是指行书偏多于草法的意思，如《阁帖》及《大观帖》中的《廿二日帖》《四月廿三日帖》及《追寻伤悼贴》等等。整部帖中要分别清楚哪一部是行草，哪一部是行楷，有时就比较困难。譬如上述列举的行楷和行草帖中，其中说是行楷的却有几个字或一两行是行草；说是行草的倒有几个至一两行是行楷。还请学者在分别时注意。所谓"藁行"，是指打藁底的一种行书，如颜鲁公的《争座

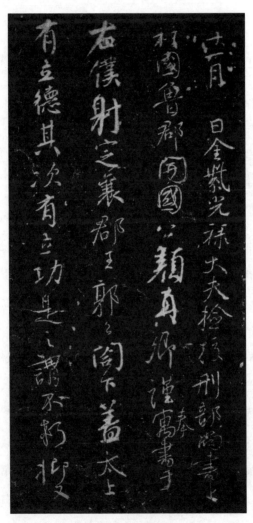

唐·颜真卿《争座位帖》

位》《三表》《祭侄稿》等等，但三种都统称为行书。

行书作者，自然首推王右军、谢安石，大令为次。作品除前举者外，表章尺牍都见诸《阁帖》中。实在说来，晋朝一代作者都极好，王氏门中，如操之、焕之、凝之，其他如王珣、王珉都不凡。晋以后，宋、齐、梁、陈、隋各朝，气息也很好，直到唐朝，便感到与以前不同了。唐人行书，唐太宗要算突出的书家了。其余一般来讲，都很精熟，但缺乏逸韵，这当然也是受到尚法的影响。但是，比起楷正来，已比较能脱离拘束。颜鲁公的尺牍如《蔡明远》《马病》《鹿脯》诸帖，比较他的正楷有味得多。柳诚悬也是如此。其他如欧阳询、李北海所写的帖都是妙迹。虞世南的《汝南公主墓志》秀丽非凡。褚河南的《枯树赋》，为有名的剧迹。然此两帖，大有米颠作伪可能。写尺牍与其他闲文及写稿，不像写碑版那样认认真真、规规矩矩，因为毫不矜持，所以能自自然然，天机流露，恰到好处。

行书要稳秀清洁，风神萧散，决不可草率。宋、元、明人尺牍少可观者，原因有几种：一是作行书过于草率行事；二是务为侧媚，赵子昂、文徵明、祝枝山、董思白等为甚；三是不讲行间章法。到清代人尤无足观。

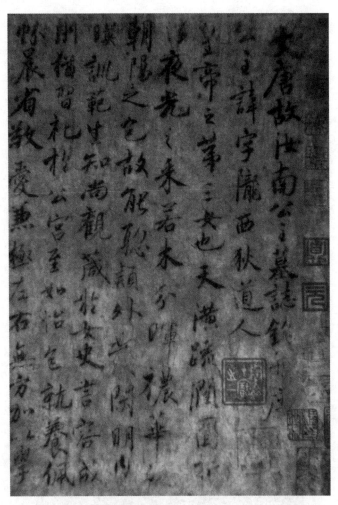

唐·虞世南《汝南公主墓志铭》

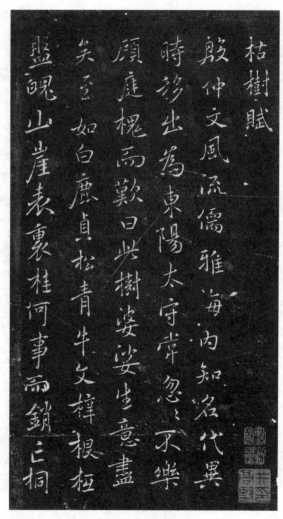

唐·褚遂良《枯树赋》

行书的极则，不消说是晋人。阁帖中所保存、流传者亦不少。古人没有专门论行书的文字，所见到的，都附带于论真、草二体中。

（三）草书

草书分章草和今草两种。章草源出于隶，解散隶法，用于赴急，本草创之义，所以称草。用笔实兼篆、隶意思。《晋书·卫恒传》中说："汉兴而有草书，不知作者姓名。"可见这一种草书的产生，是先于楷行、今草。今草一方面为章草之捷；一方面又由楷行酝酿而来，因此用笔与章草有所不同。现在社会上一般讲的草书，就是指后一种的今草。

右军有草圣之名，他的草书剧迹，当推《十七帖》。但晋贤草书可以说都很好。学草书不入晋人之室，不可谓之能。学草书的初步，先务研究、辨别其偏旁，世俗所传的《草诀歌》《千字文》《草字汇》，都是为帮助学草的。草书的点画，其多少、长短、屈折，略有出入便变成另一个字了。所以有俗谚道："草字脱了脚，仙人猜勿着。"于右任等选订的《标准草书范本千字文》，苦心孤诣，用科学方法来整理、综汇古今法帖，名贤手泽，易识、易写、准确、美

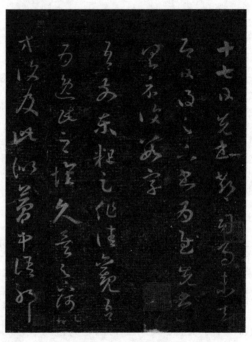

东晋·王羲之《十七帖》

丽，以建立草书之标准。昔人所谓妙理，至此可于此书平易得之，裨补学者匪浅。

草书的流行范围，在当时也只限于士大夫阶级，并不普遍，直到现在，草书和篆、隶一样，纯属一种非应用的书体。讲到它的写法，孙过庭曾云："真以点画为形质，使转为情性；草以点画为情性，使转为形质……""伯英不真，而点画狼藉；元常不草，使转纵横……"又云："草贵流而畅，章务检而便。"这几句话说得极精。包慎伯的诠释："盖点画力求平直，易成板刻，板刻则谓之无使转；使转力求姿态，易入偏软，偏软则谓之无点画。其致则殊途同归，其词则互文见意，不必泥别真草也。"也说得很明白。姜白石云："方圆者，真、草之体用，真贵方，草贵圆，方者参之以圆，圆者参之以方，斯为妙矣。"孙、姜两人以真明草，以草明真的说法，都极为精要。本来写草字的难，就难在不失法度，一方面要讲笔势飞动；一方面仍须像作真书那样的谨严。黄山谷云："草法欲左规右矩。"宋高宗云："草书之法，昔人用以趋急速而务简易，删难省繁，损复为单，诚非仓史之迹。但习书之余，以精神之运，识思超妙，使点画不失真为尚。"草书精熟之后才能够快，但是这个快字，在时

于右任《草书诗轴》

间方面如此说，若在运笔方面讲，正须"能速不速"方才到家。什么叫能速不速呢？便是古人的所谓"留"和所谓的"涩"，作草用笔，能留得住才好。后汉蔡琰述石室神授笔势云："书有二法，一曰'疾'，二曰'涩'，得疾涩二法，书妙尽矣。"诸位应悟得作草书的要点，正在于此。

学楷正由隋、唐入手，但草书决不可由唐人的"狂草"入手，唐人的狂草不足为训，正如隶书的不可为训一样。诸位或许要问，为什么唐人的狂草书不足学呢？张旭、怀素不正是唐人草书大家么？我说正是指这一类草字不足取法。世俗所称的"连绵草"和"狂草"，这两位便是代表作家。黄伯思说："草之狂怪，乃书之下者，因陋就浅，徒足以障拙目耳。若逸少草之佳处，盖与纵心者契妙，宁可以不逾矩议之哉。"姜白石云："自唐以前多是独草，不过两字属连。累数十字而不断，号曰连绵、游丝。此虽出于古人，不足为奇，更成大病。古人作草，如今人作真，何尝苟且。其相连处，特是引带。尝考其字，是点画处皆重，非点画处偶相引带，其笔皆轻。虽复变化多端，而未尝乱其法度。"赵寒山说："晋人行草不多引，锋前引则后必断，前断则后可引，一字数断者有之。后世狂草，浑身缠以丝索，或连篇数字不

绝者，谓之精炼可耳，不成雅道。"赵孟坚云："晋贤草体，虚澹萧散，此为至妙……至唐旭、素方作连绵之笔，此黄伯思、简斋、尧章所不取也。今人但见烂然如藤缠者，为草书之妙，要之晋人之妙不在此，法度端严中萧散为胜耳。"

诸家的论草书见解都颇为纯正。近人郑苏戡，他虽不能写草书，但颇能欣赏，颇解草法。他有两句诗说："作书莫作草，怀素尤为厉。"可谓概乎言之。又有诗云："草书初学患不熟，久之稍熟患不生。裁能成字已受缚，欲解此缚嗟谁能。"这些话颇有识度：后两句是指俗见入手的错误，前两句是关于草书生熟的说法。能草书者，或反而不知道这一点，却被他冷眼窥破了。因为书法太熟了之后，便容易变成甜，一甜便俗。唐人的草书可算极精熟，但气味却不好，原因就是不能够生。不说草，说楷、行罢，赵松雪的书法，功夫颇深，但守法不变，正是患上了熟而俗的毛病。拿绘画来说，也是如此。画得太多了，最好让他冷一冷，歇歇手。

关于草书，又想到一句古话："匆匆不及作草"，诸位也许听过。因为断句不同，有两种解释：一是作一句读，意思是作草书不是马马虎虎的，因为时间不够，所以来不及写草字；一是到"及"字一断，"作草"两字别成一小句，那意

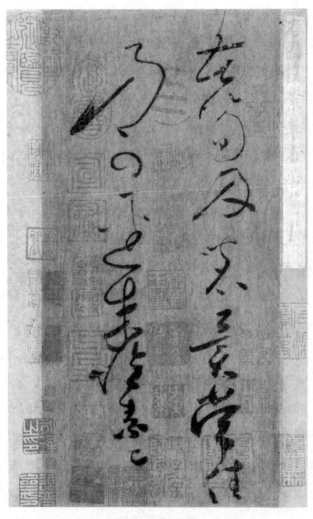

唐·怀素《苦笋帖》

思是说，因为时间匆匆来不及写楷正，所以写草字。两说都通。正像《四杰传》里，祝枝山所撰"明月逢春好，不晦气"的贴门上的句子一样。如果断成"明日逢春，好不晦气"贴在门上，不闹笑话么？断句不同，意思全异。那么"匆匆不及作草"这句话，究竟怎样理解才对呢？我觉得把两种解释统一起来认识草书是比较妥当的。宋高宗反对前一种解释，他说草书应"如矢发机，霆不暇激，电不及飞，皆造极而言，创始之意也。后世或云'忙不及草'者，岂草之本旨哉？正须翰动若驰，落纸云烟，方佳耳"。他说的是草的本旨，原是不错的；但作一句读的，说来虽确乎过分，却不能说完全没有道理。你们看学草书的人，有时也往往随便得过分，过分强调了草字的快，因而往往一辈子竟写不好。一般学草字的毛病，便在于能"疾"而不能"涩"，写草字正须笔轻而能沉，便而能涩，方能免于浮滑。

这是第一种解释有道理的地方。孙过庭云："至有未悟淹留，偏追劲疾；不能迅速，翻效迟重。夫劲速者，超逸之机；迟留者，赏会之致。将反其速，行臻会美之方；专溺于迟，终爽绝伦之妙。能速不速，所谓淹留；因迟就迟，讵名赏会。非夫心闲手敏，难以兼通者焉。"其论中肯之至。

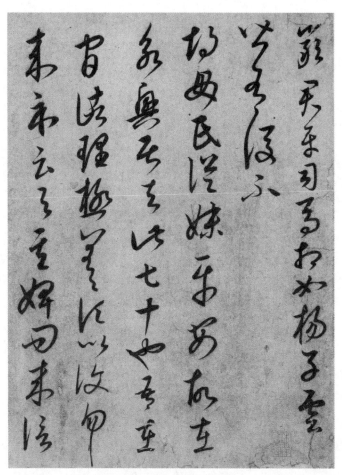

元·康里巎巎《草书临十七帖》

关于草书入手，姜白石指示后学有几句话："大凡学草书，先当取法张芝、皇象、索靖等章草，则结体平正，下笔有源。然后仿右军，申之以变化，鼓之以奇崛。"此说最为纯正。

总而言之，作字不论正、行、草，先要放胆，求平正开展而须笔笔精细，贵恣肆而尤尚雅驯，得笔势，重意味，贵生动，忌板滞。凡平实、安详、谨严、沉着、端厚、稳秀、清洁、萧散、飘逸种种，都是书之美点；凡纤弱、粗犷、浮滑、轻佻、草率、装缀、狂俗，一切都必须除恶务尽。初学应从凝重、难涩入手，切忌故作古老。

学无止境，书学下功夫亦无止境。扬子云说："能观千剑而后能剑，能读千赋而后能赋。"学书也要大开眼界，要欲博而守之。务约而博，由博返约，那么，将来的成功，绝非所谓"小就"了。

第九讲　书髓

我经过相当长时间的推敲和思考，决定用"书髓"二字来包举本讲。因为在这一讲里所要谈的，可以说是书学上的最高修养，比较抽象，古人也不大把它分析、讲明。正如孙过庭所谓："设有所会，缄秘已深，遂令学者茫然，莫知领要。徒见成功之美，不悟所致之由。"又云："当仁者得意忘言，罕陈其要；企学者希风叙妙，虽述犹疏。"这在初学者听来，或者以为同书法不甚相关；对于引证古人的议论，或者也感觉很平凡，或者是感到不容易领会。其实呢，倒是千真万确，妙而非玄。现在为了诸位易于明了起见，提纲挈领，在本讲总题之下，先总的概括地谈一谈。

大概书法到了"炉火纯青"，称为"合作"的地步，必定具备心境、性情、神韵、气味四项条件。那么，四项条件

的因成是什么呢？阐述如下：

一、心境：心境要闲静。如何会闲静呢？由于胸无凝滞，无名利心。换句话说，便是没有与世争衡、传之不朽的存心——不单单是没有杂事、杂念打扰的说法。只有这样，才能达到心不知手，手不知心的境界。心缘静而得坚，心坚而后得劲健。临池之际，心境关系可真不小。《书谱》以"神怡务闲"为五合之首；"心遽体留"为五乖之首。又说："穷变态于毫端，合情调于纸上，无间心手，忘怀楷则，自可背羲、献而无失，违锺、张而尚工。"这是到了极闲静的境界，才能如此。

二、性情：性情要灵和。缘何得灵和呢？讲到"灵"字，便联想到一个"空"字，譬如钟鼓，因它是空的，所以才能响。"和"字的解释是顺、是谐、是不坚不柔，发而皆中节，谓之和。性情的空灵，是以心境的闲静为前提的。心境的能够闲静，犹如钟鼓，大叩之则大鸣，小叩之则小鸣。《书谱》以"感惠徇知"为一合；以"意违势屈"为一乖。又说："写《乐毅》则情多怫郁；书《画赞》则意涉瑰奇；《黄庭经》则怡怿虚无；《太师箴》又纵横争折；暨乎《兰亭》兴集，思逸神超；私门诫誓，情拘志惨。所谓涉乐

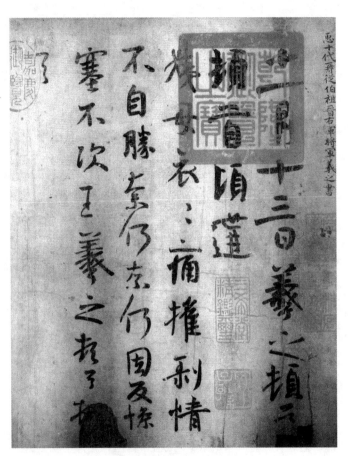

东晋·王羲之《姨母帖》

方笑，言哀已叹。"又云："右军之书，末年多妙。当缘思虑通审，志气和平，不激不厉，而风规自远。"性情与书法的关系如此。

三、神韵：神韵由于胸襟。胸襟须恬淡、高旷。恬淡高旷的人，独往独来，能够不把得失毁誉扰其心曲，自出机杼，从容不迫，肆应裕如。我们可以想象诸葛武侯，他羽扇纶巾的风度如何？王猛扪虱而谈的风度如何？王逸少东床坦腹的风度如何？神韵又是从无所谓而为来的。宋元君解衣槃礴，叹为是真画士；孙过庭以"偶然欲书"为一合，"情怠手阑"为一乖，其故可思。有人说：神韵是譬如一个人的容止可观，进退可度。大致不错，但那个可观可度，我看正不免见得矜持，还不够形容一个人的逸韵。譬如馆阁体的好手，不能说不是可观可度，然而终不是书家，因为其中有功名两个字。孙过庭说："心不厌精，手不忘熟。若运用尽于精熟，规矩谙于胸襟，自然容与徘徊，意先笔后，潇洒流落，翰逸神飞。"所以能潇洒流落，翰逸神飞，也就是因为胸中不着功名两字。

四、气味：气味由于人品。人品是什么？如忠、孝、节、义、高洁、隐逸、清廉、耿介、仁慈、朴厚之类都是。

古人说："书者如也。"又说："言为心声，书为心画。"这个如字，正是说如其为人。晋人风尚萧散飘逸，当时的书法也便是这个气味。鲁公忠义，大节凛然，他的书法，正见得堂堂正正，如正士立朝堂模样。太白好神仙、好剑、好侠，诗酒不羁，他的书法也很豪逸清奇。本来，一种艺术的成功，都各有作者的面目和特点。面目和特点之所以不同，这是因为各个作品，有各人的个性融合在内。试看，同是师法王羲之，为何欧、虞、褚、薛的面目自成其为欧、虞、褚、薛呢？孙过庭云："虽学宗一家，而变成多体，莫不随其性欲，便以为姿。"就是这个道理。所以一个人的人品，无论忠义、隐逸、耿介等等，莫不反映到他的书法上去。读书人首务立品，写字也先要人品，有了人品，书法的气味便好，也愈为世人珍贵。

四者除了天赋、遗传关系之外，又总归于学识，同时与社会历史的环境和条件也是分不开的。有天资而不加学，则识不进。现试言：

一、学识与心境的关系：孩子们初学执笔，写成功几个字，便喜欢听大人们称赞一声"好"，艺术家如果不脱离这种心理，常常要人道好，这就糟了。为什么糟呢？总之，是

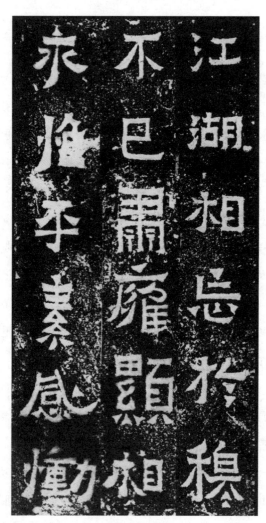

东晋《爨宝子碑》

因为他名利心太重的缘故。请设想一下，如果张三说他极好，李四说他不好，他还来不及辨别对方是什么人，他们的话有什么价值，而只希望李四能改变主意也说他好，结果又来了个王五批评他某一点不好，你想，这样他的心境如何能闲静。

二、学识与性情的关系：天下事事物物，万有不齐，各人的性情，自然像各人的面孔一样，也大有不同。对于书法来讲，也是如此。历代大家，各有面目，各有千秋。如果甲说锺王字好，乙说颜柳字好，于是各执己见，"公说公有理，婆说婆有理"，成见在胸，入主出奴，由辩论笔战而相骂起来，结果去就质于一位学《爨宝子》的丙，那岂非笑话。本来颜柳书虽有习气，但不能掩其好处。自己不能静观体会，缘何便可一笔抹杀。所以学问深，则意气平，这话是很有道理的。学问深者，必善于倾听和客观地分析各种不同见解；善于吸收各家精华，也必能保持冷静的头脑和闲静的心境。

三、学识与神韵的关系：学识高者，见多识广，心胸高旷，独来独往。因为心中毫无杂念，毫无与世争衡之心，书画诗文，其气息必超脱尘俗，萧散飘逸，神采清奇。否则"不虞之誉，求全之毁""一凡人誉之，则自以为有余；一凡

人毁之，则自以为不足"。得失劳心，真是何必！也使人觉得可笑。"见富贵而生谄容，遇贫贱而作骄态。"其实，他的富贵于我何加，他的贫贱于我何损，这只能显露了自己的胸襟与人格。即如拿王逸少的胸襟来讲，他所以"坦腹东床"，那时候他正觉得大丈夫不拘小节，何患无妻，天热乐得舒舒服服。一方面看了他的弟兄辈，一个个衣冠整齐，一副矜持模样，目的原是想讨郗家小姐做老婆！眼前来的，又不知是谁的未来的丈人峰，未免心中要暗好笑呢！

四、学识与人品的关系：识由学而高，学又因识而进，两者是相互密切联系的。"有所为，有所不为。"这是由于学识。"好而知其恶，恶而知其美。"这也是由于学识。有些人不能说是没有学问，但为何他偏干不忠不义的勾当呢？那是由于不能分别义、利，于是淫于富贵，移于贫贱，屈于威武。归根结底，他原是并没有得到圣贤的真学问，因此便无定识，而影响到他的人格。有些人学古人的书法，偏先学到他的恶习，有毛病的地方，这是好而不能知其恶，是由于不学以致无识，而以丑为美，影响到书品。宋代书家苏、黄、米、蔡，据说这个蔡原是蔡京，但是后人因为蔡京人格有问题，不配和其他三家并称，所以配上个蔡襄。元代赵子昂，

本来是宋朝宗室，国亡之后做异族大官，这于人格上就有问题了。所以虽然他的书法功夫不仅好，也够漂亮，但总觉得是浮滑一路，骨子差了。明末清初的王觉斯，笔力比文徵明一辈强得多，《拟山园帖》的摹古功夫，更可见他的学力。但他自己面目的书法，粗乱得很。他又为宦官魏忠贤写生祠碑，于是人家便看不起他了。讲书法关系到人品，或以为不是"在艺言艺"的态度，但我以上所讲的，即以艺术至上的立场而合到人品，我想，这并不离题。至于一辈嗜古的收藏家，珍贵新莽的泉货，蔡京的《党人碑》，秦桧的书札，那是历史保存的意义，在我看来倒不单单是好奇与物稀为贵。

以上所言，实在是卑无高论，但与书道联系之处，各位可以隅反。现在将古代书家所论到的有关四项修养话摘录于后，供诸位参考。

蔡邕曰："书者，散也。欲书先散怀抱，任情恣性，然后书之，若迫于事，虽中山兔毫不能佳也。夫书，先默坐静思，随意所适，言不出口，气不盈息，沉密神采，如对至尊，则无不善矣。"（云间按："如对至尊"尚是眼前有人，心中有人，非是。）

皇象论书云："如逸豫之余，手调适而意佳娱，正可以

小展。"

王羲之曰:"凡书之时,贵乎沉静。"

王僧虔曰:"书之妙道,神彩为上,形质次之,兼之者方可绍于古人。……必使心忘于笔,手忘于书,心手达情,书不忘想。"

欧阳询曰:"澄神静虑,端己正容,秉笔思生,临池志逸。"

虞世南曰:"字虽有质,迹本无为。禀阴阳而动静,体万物以成形。达性通变,其常不主。故知书道玄妙,必资神遇,不可以力求也。机巧必须心悟,不可以目取也。字形者,如目之视也。为目有止限,由执字体也。既有质滞,为目所视,远近不同。如水在方圆,岂由乎水?且笔妙喻水,方圆喻字,所视则同,远近则异。故明执字体也。字有态度,心之辅也,心悟非心,合于妙也。借如铸铜为镜,非匠者之明;假笔传心,非毫端之妙。必在澄心运思,至微至妙之间,神应思彻,又同鼓琴轮指,妙响随意而生,握管使锋,逸态逐毫而应,学者心悟于至妙,书契于无为,苟涉浮华,终懵于斯理也。"

孙过庭云:"凛之以风神,温之以妍润,鼓之以枯劲,

宋·黄庭坚《黄州寒食诗跋》

和之以闲雅。故可达其情性，形其哀乐。"

唐太宗曰："神，心之用也。心，必静而已矣。"

苏东坡曰："人貌有好丑，而君子小人之态不可掩也。言有辩讷，而君子小人之气不可欺也。书有工拙，而君子小人之心不可乱也。"

黄山谷曰："用心不杂，乃是入神要路。"又云："书字虽工拙在人，要须年高手硬，心意闲澹，乃入微耳。"

米南宫曰："学书须得趣，他好俱忘乃入妙，别为一好萦之，便不工也。"

晁补之云："书工笔吏，竭精神于日夜，尽得古人点画之法而模之；浓纤横斜，毫发必似，而古人之妙处已亡，妙不在于法也。"

虞集曰："譬诸人之口、鼻、耳、目之形虽同，而神气之不一，衣冠带履之具同而容止则殊。"

梁山舟曰："写字要有气，气须从熟得来，有气则自有势。"

曾文正曰："古之书家，字里行间，别有一种意态，如美人之眉目可画者也……意态超人者，古人谓之韵胜。"

郝经曰："客气妄虑，扑灭消弛，澹然无欲，翛然无为，

心手相忘，纵意所如，不知书之为我，我之为书，悠然而化。然从技入于道，凡有所书，神妙不测，尽为自然造化，不复有笔墨，神在意存而已。"

　　孔孟论学，必先博学详说。上面所引前贤精要议论，无非在说明心境、性情、神韵、气味四项，惟或是说到其一二种，或是笼统全说着，总之，同学们要细心体验。

第十讲　碑与帖

　　书学上的碑与帖的争论，是远自乾嘉以来的事。提倡碑的攻击帖；喜欢帖的攻击碑。从大势上说，所谓"碑学"，从包慎伯到李梅庵、曾农髯的锯边蚓粪为止，曾经风靡一时，占过所谓"帖学"的上风，但到了现在，似乎风水又转了。

　　从主张学碑与主张学帖的两方面互相攻击的情况来说，在我看来，似乎都毫无意义。为什么说是毫无意义呢？且待后面说明。现在先讲碑、帖的本身。讲碑、帖，我们先得弄明白什么叫作碑，什么叫作帖，碑与帖本身的定义和其分野在哪里。

　　（一）碑：立石叫作碑，以文字勒石叫作碑。碑上的字，是由书人直接书丹于石，然后刻的。包括纪功、神道、墓

志、摩崖等种种石刻。

（二）帖：古代人没有纸，书于帛上者叫作帖。帛难以保存久远，因之把古人的书迹摹刻到石或木上去的叫作帖。在此，书与刻是间接的，包括书牍、奏章、诗文等的拓本。

普通讲到书法的类别，是以书体为单位的，如篆、隶、分、草、正、行；以人为单位的，如锺、王、欧、颜等等；在没有写明书者的年代的，是以朝代为单位的，如夏、商、周、秦等等；也有以国为单位的，如齐、鲁、楚、虢等等；还有以器物为单位的，如散氏盘、毛公鼎、齐侯罍、莱子侯碑、华岳碑、乙瑛碑等等。以碑帖来分优劣，以南北来分派别，这在书学上是一个新的学说。

原来尊碑抑帖，掀起这个大风浪者是安吴包慎伯。承风继起，推波助澜，尊魏卑唐的是南海康长素。包、康两氏都是舌灿莲花的善辩者。包著有《艺舟双楫》，康著有《广艺舟双楫》（其实两楫只是一楫）。这两部书影响于书坛可真不小。但是，发端这个议论的，却并不是安吴，而是仪征阮芸台（元）。而阮氏的创论，又未始不是因为受到王虚舟"江南足拓，不如河北断碑"一语的暗示。若再追溯以前，如冯钝吟云："画有南北，书亦有南北。"赵子固云："晋

明·董其昌《行书扇面》

宋而下，分而南北。"两氏虽有南北之说，但含糊笼统，并
无实际具体的议论。阮氏是清乾嘉时的一个经学家而以提倡
学术自任，著述极富，刻书尤广，亦能书小篆、汉隶，相当
可观。他始有《南北书派论》及《北碑南帖论》两篇文章
（《揅经室集》三集卷一）。清代的学术考据特别发达，当时
尤其是古文字学大有进步。从古碑、碣、钟鼎文字中发现
新义，其价值正足以弥补正史经传某些不足之处。阮氏既
是经学大师，又留心翰墨，眼见自明以来，书学囿于《阁
帖》《楔序》日渐衰落，而清代书法，圣祖（即康熙）酷爱
董香光，臣下模仿，遂成风气。至乾隆，又转而喜欢学赵文
敏字，他本身既写得一般恶俗气，而上行下效，一般号为书
家的书法，专务秀媚，绝无骨气，实在已到了站不起来的时
候。以振弊起衰为己任的阮氏，既有所触发，思为世人开拓
眼界，寻一条出路，于是写了《南北书派论》和《北碑南帖
论》两文。这两篇创论，就好比在重病人身上打了一针强
心剂，又替病人开了一帖用巴豆、大黄的药，使庸医刮目
相看。论两篇文章的本质，原是考证性的东西，是他就历史
的、地理的、政治的发展为研究性的尝试论。可以说，他是
很富于革命性的，这实在是有所见，不是无所谓的。本来学

术是天下之公器，他尽管提倡碑，但他的精神则全是学术上立新学说的一种学者态度。现在先摘录两篇文章的论语，以便加以探讨。

《南北书派论》：

盖由隶字变为正书、行草，其转移皆在汉末、魏、晋之间，而正书、行草之分为南、北两派者，则东晋、宋、齐、梁、陈为南派，赵、燕、魏、齐、周、隋为北派也。南派由钟繇、卫瓘及王羲之、献之、僧虔等，以至智永、虞世南。北派由钟繇、卫瓘、索靖及崔悦、卢谌、高遵、沈馥、姚元标、赵文深、丁道护等，以至欧阳询、褚遂良。

南派不显于隋，至贞观始大显。然欧、褚诸贤，本出北派，洎唐永徽以后，直至开成，碑版石经尚沿北派余风焉。南派乃江左风流，疏放妍妙，长于启牍，减笔至不可识。而篆隶遗法，东晋已多改变，无论宋、齐矣。北派则是中原古法，拘谨拙陋，长于碑榜。而蔡邕、韦诞、邯郸淳、卫觊、张芝、杜度篆、隶、八分、草书遗法，至隋末唐初，犹有存者。两派判若江

河，南北世族不相通习。至唐初，太宗独善王羲之书，虞世南最为亲近，始令王氏一家兼掩南北矣。然此时王派虽显，缣楮无多，世间所习，犹为北派。赵宋阁帖盛行，不重中原碑版，于是北派愈微矣。

他的《北碑南帖论》里说：

古石刻纪帝王功德或为卿士铭德位，以佐史学，是以古人书法未有不托金石以传者，秦石刻曰金石刻，明白是也。前、后汉隶碑盛兴，书家辈出。东汉山川庙墓，无不刊石勒铭，最有矩法。降及西晋、北朝，中原汉碑林立，学者慕之，转相摩习。唐人修晋书、南、北史传，于名家书法，或曰"善隶书"，或曰"善隶草"，或曰"善正书""善楷书""善行草"，而皆以善隶书为尊。当年风尚若曰不善隶，是不成书家矣。

……

帖者，始于卷帛之署书，后世凡一缣半纸，珍藏墨迹，皆归之帖。今阁帖如锺、王、郗、谢诸书皆帖也，非碑也。且以南朝敕禁刻碑之事，是以碑碣绝

少，惟帖是尚，字全变为真、行、草书，无复隶古遗意。……东晋民间墓砖，多出陶匠之手，而字迹尚与篆、隶相近，与兰亭迥殊，非持风流者所能变也。

同时他又说：

北朝族望质朴，不尚风流，拘守旧法，罕肯通变，惟是遭时离乱，体格猥拙……惟破体太多，宜为颜之推、江式等所纠正。

……北朝碑字，破体太多，特因字杂分隶，兵戈之间，无人讲习，遂致六书混淆，乡壁虚造。

他又承认：

短笺长卷，意态挥洒，则帖擅其长。界格方严，法书深刻，则碑据其胜。

可见他的碑帖长短论，说得非常开明。不过，我们从这两篇文字中看来，他的南北分派立论，不论从地域上或是

就人的单位来说，他作的系统的说法不能圆满，恐怕事实上也无从圆满。而且会越弄越糊涂的——因为地与人的分隶与各家书品的分隶，要南北划分得清清楚楚，其困难极大，甚至不可能。正和其他学术方面的划分南北派或某派某派差不多。我们试就碑帖的本题来说，比方拿颜鲁公的作品来讲，《家庙碑》《麻姑仙坛记》《颜勤礼》等，是碑；《裴将军》《争座位》《祭侄稿》等，是帖。就人说，他是山东人，属北派；就字体说，他的字近《瘗鹤铭》，应属南派。现在姑且不谈鲁公，即使在阮氏自己两文中的锺、王、欧、褚诸人，他们的分隶归属不是已颇费安排，难于妥帖了吗？至于他说到帖的统一天下，是归功于帝王的爱好，这也仅是见得一方之说。此一理由，下面再详。

阮氏之说开了风气后，到了包、康两人，索性树起了尊碑抑帖、尊魏卑唐的旗帜来。他们虽然都祖述于阮氏，但是已经走了样。他们两人的学术态度很偏激，修辞又不能立诚，好以己意，逞为臆说之处很多。好人之所恶，恶人之所好，终欲以石工陶匠之字，并驾锺、王。如慎伯论书，好作某出自某的源流论，说得似乎探本穷源，实则疏于史学，凿空荒谬。长素把造像中最恶劣者，像齐碑隽修罗、隋碑阿史

东晋·王羲之《远宦帖》

那都赞为妙绝，龙门二十品中，又深贬优填王一种，都是偏僻之论。

为什么说包、康二人尊碑抑帖的最大论证是祖述阮氏呢？阮氏怎样说的呢？在他的《南北书派论》中有一段："宋帖展转摩勒，不可究诘。汉帝、秦臣之迹，并由虚造。锺、王、郗、谢，岂能如今所存北朝诸碑皆是书丹原石哉？"

本来世人厌旧喜新的心理，是古今人未必不相及的；以耳代目的轻信态度，也是古今不肯用心眼、脑子的人所相同的，所以其实是属于一种研究性的文字，人们便信以为铁案。阮氏的两篇文章，大概慎伯、长素，只读了以上几句，未加详细研究，一时触动了灵机，便好奇逞私，大事鼓吹，危言阿好，而后人又目为定论。其实关于《阁帖》的谬误，治帖的，如宋代的黄伯思便有《法帖刊误》，清代的王虚舟有《淳化秘阁法帖考正》，都在阮氏之前，阮氏当然都已经读过了。至于碑的作伪与翻刻，本来就和帖的情形一样。而拓本的好坏，那是治帖的人和治碑的人都同样注意考究的。

为什么说包、康两人的修辞不能立诚呢？因为很稀奇的是，他们叫人家都去学碑、学魏，而自述得力所在、津津

乐道的却正是帖——见《述书篇》（慎伯）、《述学篇》（长素），那岂不是正合着俗语所谓的"自打嘴巴"么。

我往年读慎伯、长素的论著，颇欲作文纠谬。后见朱大可君有《论书斥包慎伯、康长素》一文（《东方杂志》二十七卷第二号《中国美术专号》），真可谓先得我心，那篇文章，实在是有功于书学。他的论证非常切实，原文相当长，这里不去引述。诸位研究到这个问题，那正是一篇很好的参考资料。

我对于碑、帖本身的长处和短处，大体上很同意阮氏的见解。因为我们学帖，应该知道帖的短处；学碑，也应该明白碑的短处。应该取碑的长处，补帖的短处；取帖的长处，补碑的短处，这正是学者应有的精神，也是我认为提倡学帖的和提倡学碑的互相攻击是毫无意义的理由。对于比较两者的说法，我认为：

（一）碑与帖本身的价值，并不能以直接书石与否而有轩轾。原刻初拓，不论碑与帖，都是同样可贵的。

（二）碑刻书丹于石，经过石工大刀阔斧锥凿，全不失原书毫厘，也难以相信。

（三）翻刻的帖，佳者尚存典型。六朝碑的原刻，书法

北魏《石门铭》

很多不出书家之手，或者竟多出于不甚识字的石工之手。

（四）取长补短，原是游艺的精神。比如喝惯了软酒，有时也要喝口硬酒，借以调调口味；过惯了都市生活，有时也爱过乡村生活，借以换换空气；厌弃了唐宋八大家的古文调调儿，不妨读读魏晋文章。只有如此，才有提高、有发展。

不过以历史观来讲书学，我以为应注意两点：千古书法，只是一途——这是一个问题；人事日趋繁复，书法日务简便——这是书体变迁的一个原则。

诸位试想从古文变到大篆，从大篆变到小篆，从小篆变到隶分，从隶分变到章草、今草、楷书、行书，又楷书从汉经过魏晋六朝到唐初而有定型，今草、行草也和楷书同时产生，一直到现在一千七百余年，没有变化，正是"自汉隶结篆籀之局，而开今隶之风，后世书家俱从此出"。这些我想足够解释前提了。

楷书与篆籀和分书相比，写起来自然要便当，而时间上也比较节省。在应用方面，自然书写越便当越好，时间也越节省越好，所以草书、行书，同时间也早就成立。不过草书字毕竟难写难认，俗语所谓"草字脱了脚，神仙猜勿着"。

所以在汉晋时代，尽管流行于上层社会，而不能普及使大众应用。[①]因此"日用无穷，与圣同功"的行书，便自然而然成为社会上应用更广的一种书体。可见历代书体的变迁，都是因为实际的需要而改革，同时因为实际的需要而存在而盛行。为美术的探讨，到底是属于极少数，所以没有实际需要的，如今日之篆隶，仅仅是拿来供文人学士赏玩的一种美术装饰品而已。在这一点，我相信也足够说明书体变迁的原则了。

在此，王羲之被称为"书圣"，可知并不是偶然的事。社会上应用最多的，不消说是正书和行书。而行书的极诣，又无人否认是王字。相传行书书体的创始者是西汉末的颍川刘德昇，其后锺繇、胡昭俱传其法，至王羲之而登峰造极。羊欣论羲之的书法，说是"贵越群品，古今莫二；兼撮众法，备成一家"。这样称赞，似乎也决与他们的亲情无关。拿他来比儒家集大成的至圣先师，也恐不是我一个人的私见。所以王字的盛行，亦自属当然的趋势，初未必由于帝王的爱好。固然我相信以帝王的地位而提倡石工陶匠的字，也可以风靡一时，但是说因为帝王提倡石工陶匠的字，便要永为世法，那我觉得是可疑的一件事。

右军的书迹，为历代所宝。唐宋诸大家，又没有一个不直接、间接渊源于他。《淳化阁帖》一出，影响于后来书学，确是更大。但是到了明末董思白的书法，正好似古典的病态美人。他学帖先天不足，后天虽未失调，却是格局不大，气力有限；又不幸被乾隆帝看重，风行草偃，王帖的天下，从此渐渐式微，好比红极的柿子，已经拿不起来了。

我认为碑版多可学，而且学帖必须先学碑。碑沉着、端厚而重点画；帖稳秀、清洁而重使转。碑宏肆；帖萧散。宏肆务去粗犷；萧散务去侧媚。书法宏肆而萧散，乃见神采。单学帖者，患不大；不学碑者，缺沉着、痛快之致。我们决不能因为有碑学和帖学的派别而可以入主出奴，而可以一笔抹杀。但六代离乱之际，书法乖谬，不学的书家与不识字的石工、陶匠所凿的字，正好比是一只生毛桃，而且是被虫蛀的生毛桃。包、康两人去拜服他们合作的书法，那是他们爱吃虫蛀的生毛桃，我总以为是他们的奇嗜。

注　释

①依书体变迁的原则论，趋事应急，照例草书应该流行普及的，崔瑗说："草书之法，盖又简略，应时谕指，用于卒迫，兼功并用，爱日省

力。"然而终于不能通行，其原因为（一）草法不统一，不易识；（二）科举之兴，尤为推行草书之一大阻力；（三）社会心理亦以草书为不敬非古。于是成为张怀瓘所谓"非世要"。后世不乏提倡草书者，但其观念也只限于美术的，而并非归于实用。近年关中于氏右任先生，于此实有大期，整理改正，所编《标准草书千字文》，条理井然，当为今后习草之圭臬，然欲推行普及，归于日用，唯一的办法，只有借政治教育的力量，规定于学校课程中，使人民尽而习之，三十年后，可以收效。若单单由一二家私人提倡，以求通行，绝不可能。因为社会上对于认识草字，本来就等于读另一国之文字故。

附录一：书法学习讲话

字，人人写，应该写得正确、清楚、整齐。我们大家也爱看别人写得清楚、整齐、好看的字。对音乐、绘画等艺术的爱好欣赏，不一定人人天天接触。书法不同，因为它是人人接触、常常应用的，它是与各阶层人民生活有关的。

书法又是我们祖先长期积累起来的写字艺术化的经验，这份传留下来的宝贵遗产，我们需要批判地继承，要能够交给工农兵大众，为工农兵大众服务，为社会主义服务。

书法学习问题是个具体实践的方法问题，但也是个思想方法问题。有些朋友比较迫切希望快一些写好字，往往提出这样一个问题："我到底能不能写好字？"或者提出那样一个问题："字无百日功，是不是悠悠之谈？"

字，人人能够写得好，也一定能写得好。对于书法学习

的基本技法的掌握，一百天时间也许是可以过关的。问题是在于学习的态度，是不是能持之以恒；同时还要具体了解和掌握学习的关键，认真对待，集中力量各个解决。如果在思想上准备充分一些，态度又很积极，那么，进步快一些也是可能的事。

这里我分五个部分来谈：

（一）传统的学习方法

书法学习究竟怎样入门，值得谈一谈。

任何事，都有法。种水稻、木棉有法；造房屋、做桌子有法；骑马、射击有法；音乐、舞蹈有法；京剧武打，满台人马混战一场，混而不乱，双方大将，一个长矛猛戳，一个大刀飞舞，打得天翻地覆，双方都没有受伤，是法；杂技表演，观众看得惊险万分，不免提心吊胆，可是演员却从容自若，是法。法，就是法则，某些地方叫做"程式"。事物的规律被发现后，人们掌握了它，就有办法。书法，就是写字的方法。这里先谈一下如何入门的方法。

我小时候的学习方法现在想想很有道理。那是传统的办法，在初学时从执笔开始，循序渐进，描红、填黑、影格、

脱格（脱一字、二字……一行），到最后才是临写。这个办法很切实际，安排也是很科学的。事实上，描红、填黑这两步，意在一开始先教人们逐步体会怎样才能够把毛笔的笔毫铺开，怎样才能使笔心在笔画中行，把字写得笔笔圆满，务使点画先就范，笔笔能够听话。如果不能铺笔使笔心在笔画中行，红字就不能被盖罩，空心字就填不满，这道理是很明白的。同时写的时候不许有复笔。再进一步，写影格、脱格，这时候就在教人们怎样去初步掌握字的组织法，掌握分布（间架、结构），同时锻炼人们的观察力，逐步引向临写阶段。可是这样做的用意，事先并不说明白为什么，而恰恰是要人们在实践中自己去摸索，自然而然地学会必要的以至是关键性的技法。

当人们已具有从描红开始到脱格写的一系列基础之后，就到了完全临写这个阶段。这仿佛学校教育，读到了中学，已具有了各科知识的一般基础，然后再前进一步，分科分系来求专业知识了。这个专业学习阶段很重要，因为一般说来，人们在这个时候，已经具有自觉的或至少是半自觉的精神，自觉要求攀登学术的高峰，同时迫切要求有相应的辅导，好使自己作出学习上科学的安排。这个时候，有必要很

好地贯彻"三定"方法——定师、定时、定数，其中定师是主要的。

"一定"：定师。寻师、拜师，要跟定一个老师，就是说选定某一种碑帖做自己学习的对象。这个老师是不说话的，拜不说话的老师，正需要调查研究，选定自己所喜爱的一种字体，这样既容易吸收，进步也可以快些。但实际上，人们往往不知道究竟学哪一种碑帖好，因而要求别人代选一种字帖。对于这个问题，我向来认为"老师提名，自己选择"比较好。老师可比作"识途老马"，谈一些个人经验心得给人家参考，完全可以。各人的喜爱不同，有喜爱雄伟有气魄的，有喜爱秀丽多风致的，因此主要靠自己选择，不需勉强。小时候听老一辈说"颜筋柳骨"，写字一定要学颜、柳字。颜、柳字好不好？好。诚然可以取法，确实可以拜为老师，但问题是叫人都去学颜、柳字，那书法艺圃里就仅有两朵大花了，而花圃里需要的是万紫千红，不光是两朵花。

楷书是书法学习的基本功。学习楷书，最好从隋唐人入手。寻师拜师，最好把隋末和唐代有代表性书家的代表性碑帖都看一看，以决定究竟喜欢哪一家。也许你喜爱的有三家，那么在三家中再挑一挑，最喜欢的究竟是哪一家？这一

家中你最爱的是哪一部帖？要郑重地做出选择。这样做比较妥当。

选定了这一家，就把这一家的代表性碑帖分主要学习的对象（其中一本帖）和次要的学习参考的对象（另外几本帖），而把别家的碑帖统统束之高阁。手头的碑帖只留属于自己所学的和参考用的。总之是学定一家。壁上墙上所张贴悬挂的（如整幅的拓片），也是这一家。眼中、笔底不要接触别一家，甚至周围环境我认为也都得注意安排好。

既选定了作为学习对象的一本碑帖，起码要写它一百遍。写一百遍中间，必然要碰壁，碰壁不是一件坏事而是好事。在碰壁的时候，正巧就是到了拿出参考碑帖来派用场的时候了。拿一种参考碑帖来写它一二遍，然后回过头来再临写原来那一本，这时就会使你有另外一种体会。碰壁不会只是一次，每次碰壁就这么办，这里自有甜头，尝到了自会知道。有些人由于碰壁而丧失信心，不妨把自己的字课作前后对比，也可以看出自己是否在前进。学习中最怕没有碰壁的感觉，或者碰了壁而不知道怎么办的，他实际上不懂得写字的"进门法"。

见异思迁，是学习的大忌。有些人今天搭颜字架子，明

天拆了再搭欧字架子，后天又拆了搭赵字架子，这样拆拆搭搭，毫无疑问是不能成功的。

有些笔性比较好的人，学张三就像张三，学李四就像李四，手头拖到什么帖，随便就学什么帖，由于随学随像，因此轻视学习，不肯下功夫，认为学习书法算不了一回事。事实上所谓随学随像，换句话说，就是随不学随不像，一离开帖就连影子也没有了。

所以说，下基本功，一定要跟定一家老师，不能三心两意。实践功夫，还是要放在第一位，而且一定要深入。米芾曾经说："一日不书，便觉思涩。"西洋有个音乐家说过："一天不练钢琴，自己知道；两天不练钢琴，朋友知道；三天不练钢琴，听众知道。"很有道理。在下功夫之前，选帖是首先要解决的一个重要问题。同时，还得说明，学习书法入手应当写大字，不要写小楷，从小楷入手，习惯了，写不大；小脚娘娘跨大步是有困难的。

"二定"：定时。把练字摆到学习的日程上来，安排到一天里对自己说来是最适当的一段时间内。排定了时间，坚决执行，如果意外被挤掉，要坚持补课。每天养成习惯，像洗脸刷牙齿一样。

　　"三定"：定数。在排定的时间内，规定每天学习一定字数。要切实可行，既不贪多，也不过少。写时要实事求是，笔笔认真，每个字用心。

　　这就叫"三定"办法。这个办法，是行之有效的传统办法。

　　任何事不会是一帆风顺的，在前进中必然要碰到困难，所以也要先有思想准备。解决了困难，学习上就迈进了一步。

　　例如说执笔、运笔，手臂酸，指头痛，是第一关。这一关易过。说来是小事，可是也有人连一点小苦头也吃不起，信心不足，决心没有，不能坚持，不知道先难正是为了后易，因此第一关就有些难过了。

　　过了第一关，再下去，临临写写，练习再练习，自己觉得老不进步，心里急，临一个字不像，再临，三四五六个临下去，临到后来，越临越不像，临到连自己写的字是什么字也认不得了，也分别不出哪个写得好，哪个写得坏了。如此反反复复的遭遇，心中不免要动摇，这是中间的一关。这一关并不难过，过的时候，恰恰好比是"山重水复疑无路，柳暗花明又一村"的境界，是引人入胜的境界，说明你慢慢儿

在进门了。

中关过了，再下去，进得了门，出不了门。你既然登了堂入了室，再想出门，你不讲话的老师好像会伸出手来抓住你的小辫子，要你永远跟着他，使你脱不了身，过不了关。这个关是最后的一关。学书法的人，人人要过这一关。人家能过，我就能过，人家不能过，我也要过，能否胜利完全在自己。

书法学习，固然先要"写进去"，在后又要"写出来"。写进去是讲"入门"，写出来是讲"出门"。入门要从渊源来寻求。上面说过，临写是书法学习的后期功夫，蚯蚓式的学习和蜜蜂式的学习，都是属于临写的范畴。事实上，这里就是一个专与博的问题。专才能入，博才能出。专博问题，就是既要专这一家，又要不是一家。

学一家一帖，规矩方圆，开始亦步亦趋，要求惟妙惟肖，求合求同，不宜有一点自己的主张，好像蚯蚓，吃的是泥土，吐出来的还是泥土。入门要"转弯抹角"，熟悉门内一切情况。到后来又要求出门，求离求变，你写的字，使人看不出出自何门。从你老师的渊源影响来寻寻觅觅，像蜜蜂采百花之粉，酿自己的蜜，广泛地吸收你所喜爱的，再加上

你本身的东西——多方面的素养，你的面目就出来了。所以这里的过程是先要拿到，后来又要"丢掉"。书法学习与绘画学习的对象不同，下手不同，我曾经这样说过——也许说得很粗暴——"画要写生""字先写死"。当然，这里说的"写死"，是指入门时下功夫，要蚯蚓式的学习，好比韩信的"背水列阵"置于死地而后生，结果还是要写活它，这才叫胜利。从来书法学习，开始时求"无我"，末了求"有我"。就是说凡是一门艺术，决不能终身"寄人篱下"。书法学习也是如此，最后要求有自己面目。历史上从来是渊源相继，各自成家。颜真卿学褚遂良，毕竟颜真卿是颜真卿，褚遂良是褚遂良。谭鑫培在京剧界负有盛名，当时余叔岩、言菊朋、王又宸都倾倒于他。每次谭登台，他们边听边记，事后三个人互相校对。关于谭的一腔一调，一板一眼，相互补充，务使没有遗漏。结果三个人都有所得，有所发展，各树一帜。对艺事下功夫，就是要这样。

上面谈到"临写"是书法学习的最后阶段，这个问题还得深入谈一谈。

临写要心到、眼到、手到。心、眼、手三者须紧密合作，心到第一。一般初学，只有两到——眼到、手到，进步

宋·米芾《苕溪诗帖》

不快。顶差的只有一到——手到，甚至说一到都勉强，那就指不是临帖而是"抄帖"，写的字确是帖上所有的几个字，说像一点也不像。

做功夫要博闻强记，由此及彼。博是博这一家，记是记这一家，在这一家范围内，由这一本帖到另一本帖。临的前头先要"读"，先要看它的总的神气，再看它的落笔、行笔、收笔，和上一笔跟下一笔的相互关系，它是如何处理的，看它的分布、间架、结构，要把它记在心里。在休息的时间，看看壁上所张挂的字样，同样是做"读"的功夫。临到后期还要"背"，在临写时先把帖放在一边，不把它打开来，而是"背临"出来，"背"不出的时候才把它打开来核对一下，找找差在哪里。宋代米芾在四十岁以前所学过的字都背得出来，写得活龙活现。他自己说他写的字叫做"集字"。从这里可以见到他所下的功夫不简单，这正是我们学习的好榜样。背的功夫随时要做，随地可做。比如说，你写个便条也好，写家信也好，不论你手中拿的是毛笔还是钢笔，你在帖上所临写过的字，就得应用应用。马路上看到商店的招牌，也可以想想如果按照你所学习的字帖，该怎样写才对头。

功夫深了才有收益。比如说，你学习的对象是颜字，是颜字的《麻姑仙坛记》。现在有"安徽省合肥市"这几个字，你可以在帖里找找是如何写的，这几个字在别一部颜帖中，比如说《大唐中兴颂》里是如何写的，再在另外的颜帖里是如何写的。当然，颜帖写法基本上是相同的，但也有同中之异，为什么大同中有小异？你就会去研究这本帖是颜真卿几岁时写的，那本帖又是几岁时写的。既然看到了颜字本身的发展过程，也就熟悉了他的变化情况。有了相当的楷书基本功，当然要学颜字的行书，你又可以在《祭侄文稿》《争座位》各帖中去找找"安徽省合肥市"这几个字是怎样写的，等等。这样深入地研究，写出来一面孔是颜字，那才不愧为深入学颜字。

另外，也想附带谈一点临写方法上的问题。

上面说过，临写是眼睛看，心里想，手下写三者紧密配合的一件事，要看看写写，写写想想的。有东西在面前对着写，所以叫"临"。现在的大楷簿、中楷簿，常常印着"九宫格"（井字格），有的是"米字格"。有时碰到架子不容易搭好的字，那么，就可以用小玻璃或明胶板依照习字簿上的格子，用红色或黑色细笔打好格子，放到帖上去，仔细地在

唐·颜真卿《祭侄文稿》

格子里检查过去写不好的原因。把原因找出来了，就能够写好那个字了。

有了"九宫格"，为什么还有"米字格"？这两种格子的作用不同："九宫格"主要在求得点画位置（分布）；而"米字格"主要在求得一个字的结构中心，要写得紧密。两种格子用法与要求，是有区别的。

还有这样一个问题：临写时到底看一笔写一笔好呢，还是看一字写一字好？这个问题的前提是要"读帖"，临时还需要整个字看，看一笔写一笔的办法不大好。

临写前要"读"，不但要懂笔意，懂得点画分布的位置、结构的中心，更要得到"神气"。神气与结构都背得出，这是所谓"心摹手追"的功夫。但这些都是手段而不是目的。

写字要脚踏实地，实事求是，切实下功夫。要有信心，更要有决心，信心和决心是胜利的保证。如果说写字有什么"成功秘诀"的话，恐怕就只有这样一个"成功秘诀"。

（二）掌握工具，懂得技法

要作品有好成绩，必须先学会掌握毛笔这个工具，利用

它的特长，充分发挥它的功能。写字的工具如钢笔、铅笔、自来水笔、圆珠笔，是世界各国所通用的。但用毛笔写字，却是我国所特有的。从历史上看，我国用兽毫制笔做写字工具的时期极早。从发现的实物殷墟白陶器残片、甲骨上没有用刀刻过的朱色、墨色字迹和玉器上的字看来，那时已经用兽毛做的笔来写字了。根据专家研究，在新石器时代陶器上的装饰花纹，也是用兽毛绘成的，那说明使用笔的时期更早得多了，距今至少有五六千年。

画讲线条，书法更讲线条、讲笔力。用钢笔写的字，线条没有变化，硬而单调。中国的毛笔则不同，软，书写时运用笔锋，结合用墨，快慢、轻重、粗细、干湿，变化多端。人们掌握得好，充分发挥了它的功能，就能"得心应手"。汉末大书家蔡邕讲用笔笔势说："势来不可止，势去不可遏，惟笔软则奇怪生焉。"有什么"奇怪"？奇怪就因为"软"，使笔势变化多端；钢笔等工具就谈不到变化多端。可注意的就是这个"软"字，妙在这个"软"字上。书法成为艺术，与使用工具毛笔有很大关系。

怎样才能很好地掌握毛笔呢？这里就有技法问题。就是说，怎样执笔，要有方法。历代相传下来的，比较正确而又

商《宰丰骨匕记事刻辞》

切实可行的执笔方法，一般叫做"五指执笔法"，也叫"五字执笔法"，这五个字是："擫、押、钩、格、抵"。这五个字，说明了五个指头的任务和作用。事实上五个指头的任务和作用是相互矛盾而又统一在笔管上，相克相生，相反相成，起着协作的作用的。从前人讲执笔，要指实掌虚。什么叫指实？指实就是指五指齐力，五个指头都派用场。

用大指、食指、中指把笔管捉住，小指紧贴在无名指后，在指甲与肉之际夹住笔管。大指在笔管内侧仰向右上，高低相当于笔管外侧食指、中指之间。食指、中指在笔管外侧俯向左下，这样就执稳了笔管。执笔执得浅一些，不要执得太进，执得进了指节就会窒息不灵活。虎口要圆，向左。掌心要虚，好像握着一个鸡蛋一样。掌微微竖起，腕要求平，整个手臂就能不甚费力地提起来。初学时手臂要离案，腕和肘不固定在案面上就可。肩部要松，不要紧张。手臂尽管提得不高，开始的一段时间，总是颤抖，不能稳定，下笔也不能准确，但必须坚持下去，日子不须多久，就会稳定下来。根据一般经验，快的一个月，慢的三个月就稳定下来了，点画也写得准了，自由自在了。这是写字的基本功之一，需要耐心苦练一番。

东汉·蔡邕《熹平石经》

　　总起来说，什么叫执笔法呢？执笔法就是要使全身之力通过臂、腕、指灌注到笔锋上去，使笔锋上之力灌注到纸墨中去。

　　执笔从来有很多争论，问题是在"执笔""运笔"的职能主次搞混了。我们在思想上应当明确：指的主要职司是在"执笔"，而手腕的职司是在"运笔"，两者又是相互合作而不是对立的。

　　苏东坡是反对清规戒律的执笔法的，他说："把笔无定法，要使虚而宽。"虚而宽才能灵活。（东坡执笔法用单钩：用大、食、中三指执管，食指从管外钩向内，中指用甲肉之际往外抵着，其余两者衬贴在中指下面。）

　　有人指出这样一个问题：执笔的高低究竟应该怎样呢？执得松一点好呢，还是执得紧一点好？

　　执笔的高低与所写字的大小以及字体的楷、行、草等都有关系。要求虽然不同，但总的说来，不要执得太高，可以执得低一些。执得近下，比较稳实有力。大斗笔的执法是一把抓，用虎口包围笔斗，拿手臂当笔管使用。关于松紧问题，我个人体会：指的职司，主执而不能执死——但不主张"活指"。道理很明白，死死地执，好像要把笔管捻破一般，

宋·苏轼《致知县朝奉书》

那么"五字"的意义作用也就完全没有了。有人传说王献之五六岁时写字，他父亲从背后去拔他的笔，没有拔掉，因而他父亲说，此子大了必有书名。说明执笔应当执得很紧的。我看，从五六岁孩子来说，执笔执得不浮是可喜的，如果说，拿大人的气力，真的拔不掉五六岁孩子手中的笔，那也是不符事实的。这不过是个比喻罢了。

记得我小时候，捉到了一只刚会飞的小麻雀。妈妈看到我捏着鸟的一副尴尬样子，笑着说道："这真正叫做'捏紧防死，放松防飞'。"给我的印象很深。我体会用指执笔的情况，有些仿佛——当然，打比喻总很难完全适当，仅供参考而已。

进一步讲用笔。运用笔锋写字的动作，主要是腕的作用，但腕不能孤立地运动，必然是和指、掌、肘、臂有机地配合。用笔的目的要求中锋铺毫。在发挥五指作用时，要求笔心总是在笔画中行，而又要灵活到八面玲珑。如何能够做到这样？那就要靠"提""按"。这种"提""按"动作，在书写时的一起一倒，扩大点来说，就好比走路时左右脚的随起随落，彳亍而行，是一种不断的持续运动。

写字讲"用笔"。用笔两字的涵义很广，凡是执笔、运

笔、笔法都包括在内，它是书法学习的主要技法，是写好字的关键，是写好字的基本功。讲用笔的笔法，首先要弄明白"点画"是如何完成的——"点画"是不曾组织成字的单纯的笔画总称。每一点画里基本上是"落笔"（也叫做起笔、下笔）、"行笔"（也叫过笔）和"收笔"三部曲。一横一竖、一撇一捺、一点一钩……都是如此。

米芾有两句很著名的话："无垂不缩，无往不收。"讲的就是关于点画用笔的事。学习书法，这两句话必须记在心中，笔笔做到。我们把笔法揭示，请注意笔锋的行动方向，从笔迹来研究它的行动过程（见下图）。

书法学习必须从点画下手。汉字的基本点画到底有几笔？古人有总结七笔的，相传出自晋代卫夫人卫茂漪《笔阵图》，也传出自王羲之。到唐代才有提出"永"字的八种笔法，称作"八法"（侧、勒、弩、趯、策、掠、啄、磔）。传出自隋代智永，又托名为传自张芝。提出"永字八法"来概括万字的点画是一种发展，可是像孙过庭这样一个造诣深醇的书家，见闻广博，思入精微的伟大理论家，在他的《书谱》里就没有提出过"永字八法"的说法，足证"八法"是在初唐以后才出现的。

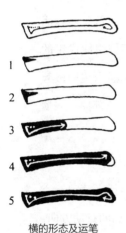

1
2
3
4
5

横的形态及运笔

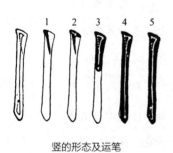

1　2　3　4　5

竖的形态及运笔

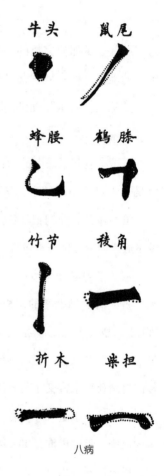

牛头　　鼠尾

蜂腰　　鹤膝

竹节　　棱角

折木　　柴担

八病

点画的笔法有方圆、斜正、锐钝之异，总的要求写得圆满活泼。从这里研究用笔的方法，就是历代相传的所谓"笔法"。

人们初学时不明笔意，没有理会笔法，点画就会产生毛病，前人把它归纳为"八病"。

把点画组织起来成为字的叫作"结构"，也叫"结字""间架"。前人又有把"间架"与"结构"区别开来，论到间架，举有中画之字为式；论到"结构"，举无中画之字为式。一般讲来，把两种点画组织起来就有结构，例如"十"字、"人"字。结构上的点画分布，有左右、上下、内外，各部分又有大小、长短、高低、斜正、疏密、粗细，要安排得匀称好看，而不要使人有生拼硬凑的感觉。所以要注意好前一笔与后一笔的关系，前后要呼应，要血脉贯通。米芾讲点画笔意的名言"无垂不缩，无往不收"，如果也要搬用到结构上去，写出字来，变成笔笔自顾自，看来是一个方块字，实际上笔与笔之间互不通气，那就不对头了。

从笔法的基础上产生"笔势"。"笔势"来自精熟，是人们应用笔法时加入自己的思想感情而产生的。书法的笔势影响着结构，出现了笔意，这就又形成了各个书家的风

格。笔势要八面玲珑，下笔得势，往来照映，气脉相通，活泼自然。古人讲发于左者应于右，起于上者伏于下，就是讲笔势，讲呼应。我们开始学习结构分布的初步要求，归根结底一句话："先求平正。"平正要讲字的重心、中心。写字能够注意重心、中心，就能把字摆稳。所以简单一点说，结构就是字的形体组织得法。有了结构，就使原来的点画发生第一次变化。不论上下双拼（炎、茶、黍、癸），左右双拼（林、辉、细、助），原来的点画，如果随意地写出来，那势必形成每个字内点画相打。如果一个字内的点画在相打，那么这个字如何能够写得"稳"呢？当然更谈不到"美"了。书家书写时加入了自己的思想感情，产生了"笔势"，这是第二次使原来的点画发生变化，同时就使结构有了新义。所以说笔势从何而来？来自精熟。王羲之所谓："耽之玩之，功积山丘。"功积山丘，就熟能生巧。加入了其时其地作者的思想感情，就变化莫测。因此在书法艺术上讲，又有"笔势生结构"之说。前人所谓"点不变谓之布棋"（如"冷"字左边的两点，"添"字左边的三点，"然"下面的四点等如果不变就不好看），不变就不美，就僵化，就没有创新，就没有艺术。

为了字形要变，点画的原来形状要变。简单一些的变，上面提到了，进一步讲比较复杂一些的变。如何变？概括地说就是"相让"。如何相让？让上、让中、让下、让左、让右。汉字是一个个方块字，笔画有多少、长短，字形有宽窄、斜正，放在一个方框内，看上去要舒服，就得相让。相让的基本法则是：少让多、短让长、窄让宽。

让上：皆　颦　势　变

让中：徽　衢　御　倒

让下：禹　粪　众　思

让左：数　刘　影　郭

让右：鸣　腾　谦　端

一个字，哪一笔该先写，哪一笔该后写，下笔的顺序该怎样，也应该注意。因为顺序错了会影响结构，使字形不美。"笔顺"有几条原则：

先上后下：三　主　会

先左后右：川　好　明

先中央后左右：小　水　承

先外后内：同　回　句

先内后外：幽　画　函

先横后竖：十　木　戈

先撇后捺：八　人　义

工具掌握了，技法掌握了，写好毛笔字就有了基础。使用工具是一般皆同的，但技法可以因人而异。古人说得好，主要是技法，得法就妙。

附带谈一谈"身法"——写字时人的姿势。姿势正确不正确，对写字有影响。简单地说也有以下几点：

两脚平放桌子下面，身体坐稳，重心不偏；

头要端正，视线才正确集中，看到全面；

肩背要直，不可倾斜，胸部和桌面保持适当距离；

左手按纸，右手提笔书写，左手对右手起着支援作用和平衡作用，对身体重心起稳定作用；

在书写巨幅大字的时候，左右脚分前后，如果双脚并立，不能使用出全身力量。

总之，掌握工具和掌握技法，先求"稳"、求"准"。如执笔、运笔能够稳了，写出来的点画、写出来的字一定能够"准"。我们说的"法"是"活法"，而不是"死法"。既有了法，又有"变法"；又有"无法"，"无法"还是生于有法，从规矩范围中变化出来。求"入门"，就是求法，字要

"写进去"就是求法；求"出门"，就是变法，字要"写出来"，就是神而化之求"无法"。所谓"法外之法"，即东坡所谓"做诗即此诗，定知非诗人"的意思。

天才在乎学习，知识在乎积累，技法在乎锻炼。上面所谈执笔、运笔、点画、结构等等技法，都是古人在不断实践中所积累的经验，是有道理的，可以参考的。古人说："大匠能与人规矩，不能使人巧。"我们又知道"熟能生巧"，书法中笔势变化"其常不住"，在这里正揭示着"推陈出新"的广阔前途。学者要突破古人，也要突破自己。书法上的技法，好比说"规矩"，学习书法，先求规矩，先就范围，拜这一家为师，先要服帖老师，对自己必然严格要求。变化是后来的事，只有深入学习了一家，后来的变化才有基础。比方练兵必然要操演，要喊立正、看齐、开步走等等，如果战场上也立正、看齐、开步走，这样就糟糕了。

（三）笔法

所谓笔法，就是用笔的方法，概括一点叫做"笔法"。笔法讲笔的运动——在书写过程中开始如何落笔，中间如何行笔，末了如何收笔。古人的所谓笔法，除了书法实践中的

一般经验总结，同时还结合着作者的思想感情。

　　积点画成字，积字成行，积行成章（整幅）。一点是一画的开始，第一个字又是整幅的准样。用笔有轻重、粗细、缓急；用墨分深浅、浓淡、干湿，二者结合运用。笔落在纸上，墨迹又有方圆、肥瘦、偏正、曲直。如何能做到随心所欲？主要是服从客观需要，心信任笔、笔信任纸，在乎用笔能提得起、揿得下、铺得开、束得紧，笔笔肯定，没有什么疑疑惑惑。笔墨能够运用得好、控制得好，才真正能够掌握工具、掌握技法，顺利地表达自己的思想感情而做到"得心应手"。好比南方人摇船，北方人骑马一样，看去一点不用什么心思，也不像很吃力，事实上是心中有数、手下有数、脚下有数。一推一挽，一松一紧，快慢轻重，纯乎自然，无不合法。工具是谁掌握的？是"我"掌握的，"我"是工具的主人。这道理容易明白，但具体实践中又往往放弃了主人的地位，例如有些人怕笔弄坏，又有些人见了名贵的纸头怕，那就写不好字。前代有位书家，有人问他字如何能够写得好？他连说：胆！胆！胆！这话有道理。

　　掌握笔法难不难？又难又不难。任何一种学问，必有理论。理论来自实践，理论又指导实践；实践检验理论，又

丰富了理论。实践是根本，要发挥主观能动性。因此要勤学苦练，坚持不懈，这样就不难，如果趁兴趣，"一曝十寒"，忽冷忽热，那么不难也难。所以难不难是人的问题，不是方法问题。

相传"笔法"的传授神秘得很，有神话、有人话，也有鬼话。例如汉末大书家蔡邕得到的笔法，说是山中一所石头房子里有个神仙传给他的。三国魏大书家钟繇，要求看书家韦诞家里的《笔法》，韦诞小气不答应，以致钟繇"搥胸呕血"，曹操用"五灵丹"救活了他。后来韦诞死了，那本《笔法》带进坟墓去了，钟繇便掘了他的坟墓。钟繇死时，自己却也忘了"前车之鉴"，也把那个宝贝《笔法》带进坟墓里去，于是又有人把钟繇的坟墓也掘了。晋代大书家王羲之小时在他爸爸王旷的枕头底下偷看了谈笔法的书，写出字来就两样。他爸爸看到了说，这孩子一定偷看到了我的秘密，于是索性一五一十教给他。王羲之得到他爸爸耳提面命的具体指导，写字进步很快，使得他的女老师卫夫人（卫茂漪）哭了。老师为什么哭？原来卫夫人看到她的学生王羲之进步快，笔性又那么好，将来名气一定要盖过她，所以她哭了。相传王羲之还有一个老师，叫"白云先生"，又叫

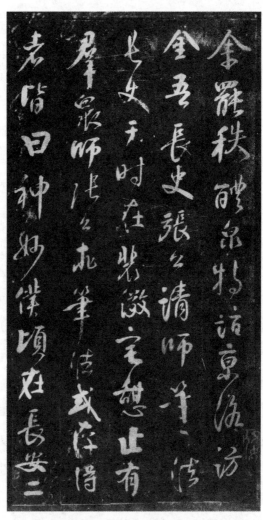

唐·颜真卿《述张长史笔法十二意》

"天台紫真"，不知他究竟是怎样一等人物。王献之少时，学过一个为王羲之代笔人的字——当然，他的父亲也是他的老师，后来主要又学张芝。可是他向皇帝回话，又说他的老师是一只鸟，左手抓纸，右手抓笔，教他写字的。唐代大书家颜真卿，向前辈大书家张旭请教笔法研讨"十二意"〔平、直、均、密（点画结字）、锋、力、轻、决（用笔）、补、损、巧、称（布置）〕。据说也是用尽心机的，今天我们听了，只会感到滑稽可笑。

为什么为了一点写字的实践经验——笔法，要假托神仙，弄到吐血、掘坟、出眼泪、行动怪里怪气？我们似乎可以从这两方面来看：

第一，封建统治阶级垄断文化别有用心，像写字这种艺事，自然也要把它说得千难万难，不是一般普通人可学。封建时代以书取士，字写得好，有官可做。小好小官，大好大官，"主书令史""书学博士"等等。结果造成保守技法的秘密，不肯随随便便讲出去。

第二，一套书学技法出来，不托之古代名人不足以增重其地位，而且又喜欢表明此一家才是正宗，过去"正宗"不好也是好。即使不是父子、师生、娘舅外甥关系直接得到真

传，也得牵出一些亲戚故旧关系，见得渊源有自，靠这样来自增身价。过去反动统治的旧社会里，同样把书法说得难一些，为什么？正因为懂的人越少就越名贵，圈子越小越好，不至权力外溢。

所谓"笔法"，说穿了就是点画、结构、用笔等等这么一些事。古人传下来的笔法，对我们来说，是有益的间接经验，我们要掌握它，也完全能够掌握它，把它拿过来，从而更有所发展。

（四）笔力、体势

书法艺术有四个要素：骨力、形势、神采、韵味。这四个都是和书家善于用笔、用墨分不开的。善用笔，一定会用墨，笔墨两者不能孤立起来谈。

这里姑且不谈"形势""神采""韵味"，在书法学习的初级阶段，提出"骨力"来谈一谈，是很有必要的。因为骨力与用笔的关系最为密切。我们通常说笔力刚健、笔力软弱，是讲写出来的字的骨力刚健或软弱。笔力是一个人的精神表现。在技法的锻炼上是通过臂、腕、指使用中锋。用笔讲用中锋，是书学上的"宪法"，是用笔的根本大法。但是

这个"力"字，要讲明不太容易，比如举重，汗流面赤，可以说是用力了；可是"易如反掌"，也在用力却不见用力迹象。书法上的力更抽象。所谓笔力，不是机械的笔加力。拿举重来作比方，又并不顶恰当，毕竟大力士不等于大书家，用力之法不同。例如在书法上有句夸张的话"笔力千钧"，到底并不是真有三万斤气力。但是这个力确实又存在，不能抹杀。它好像是一股潜劲，好像是一股电流。书法上的用力，主要是指笔锋的使用，是表现在笔迹上的。笔迹上的力的表现有多种现象：力用软了笔迹就浮重了，就钝；太快了就要滑，太慢了又要泥滞；偏用了要薄，正用了又容易板；曲行了像锯齿，直行了又近乎界划。所以有这些毛病，都是由于使用笔力不灵变，又不懂得必须出以自然的缘故。"戏法人人会变"，变得不好就不巧妙，不巧妙就不是艺术了。

有些青年朋友懂得写字必须要有笔力的，可是不太理解如何使用笔力。为了要表现笔力，往往拼命把笔甩出去，特别表现在写一撇一捺的时候，把这两笔写得都出毛露锋，在一挑一趯上也往往如此。原因是没有理会，每写一点画，用笔都应该回锋。先要把笔尖送到底，又要注意藏锋含蓄；而同时在结构方面，前一笔与后一笔的关系又必须搞好，要得

势。当然，字写得太快也容易出现这种毛病。出毛露锋和写得太快是一般容易犯的毛病，需要及时纠正。

把点画组织起来成一个字，就要讲分布、结构，两笔就有结构。例如上面提到的"十"字、"人"字，十字的一竖，不能竖到横画之外，人字的一捺，不能放到一撇的左边去，这是一个字结构形体客观存在，所谓文字规范，这是定法。那么是否写十字的一竖，一定要在一横画正中竖下去？写人字的一捺，一定要在一撇的中间落笔捺出去？是的，这样教初学结构并没有错。但是老师辅导要心中有数：写十字的一竖，偏右一点可以，写人字的一捺，偏高偏低一点也可以。从来书法家写法不同，同一个书法家，前后写的分布结构也有不同。即使同时写的一幅字中也有变化，而都不失为好字。为什么？有"笔势"关系。"笔势"是在笔法的基础上产生的。它是又有法度，又有自由的动作。点画结构是法，体制是势——简称"笔势"。我们写字依照字的结构来写，写的时候，用笔的笔势又会影响着结构。由于用笔笔意的向背、俯仰、开合、聚散、斜正、曲直分布不同，也就产生新的结构上位置的局部变化。所以蔡邕说："势来不可止，势去不可遏，惟笔软则奇怪生焉。"笔势这样东西，粗粗看

看是不规则的，事实上确是有规则的自由动作，是统一规则里的小自由——太自由了就要变"野"。虞世南说的"兵无常阵，字无常体"，正是这个道理。从书法艺术角度说，各人的法度有出入，就形成了各自不相同的风格。所谓有规则的自由动作，显然决不是说写"十"字可以把竖画写出横画以外，写"人"字可以把一捺放到左边去。楷书是两千年来通行字体，从不规矩到规矩，字形到隋唐才渐趋定型。"开元字样"后已有了"程式"，写法已完全规范化了。

书法作为造型艺术，所谓"积点画成字"，既不是机器零件的装配，也不是生拼硬凑，又不能装腔作势，描头画角。所以我们说：艺术不是不科学的，但毕竟不等于自然科学。

绘画三个原色：红、黄、蓝；音乐七个音阶：1、2、3、4、5、6、7，它们本身都不是艺术。但绘画艺术巧妙地把三原色千变万化地使用着，音乐艺术家巧妙地把七个音阶谱出无穷的曲调。书法的基本点画不多，常用字也只两千字，但十个书法艺术家写同样一个字，会写成十个样子，体势不同，风格各异，都是美的。

艺术讲究变化。笔迹方圆、肥瘦、偏正、老嫩，笔势有

顺有逆，有强有弱，有快有慢，就产生了许多变化。有限的点画，无穷的变化，在线条上非常富于表现力，这是结合着书写者的思想感情的缘故。

美学上形式的法则，讲虚实对称（平衡），是共同的规律而又变化无穷，尽管变化无穷而又和谐自然。书学上，形式美的法则也是如此。

讲用笔，有必要谈到笔力与体势，因为凡事有正有变，有初步有高级。书法学习，楷书是基本功之一，先不讲变化，只求平正，上面也说过了。

（五）形与神的问题

上面讲到临是书法学习的最后阶段，也谈到九宫格、米字格对照应用，是为了要得到碑帖上字的准确形体，这是一面。临的结果如果只得到字的形体而不得其精神，还只算一半功夫。临的功夫做到家，要形神俱得。

如何才能形神俱得？要"读"。上面也已接触到了"读"的问题。读便是"心摹手追"的功夫。读要在临帖之前，作为专门的一课。宋代黄山谷说："古人学书不尽临摹，张古人书于壁间，观之入神，则下笔时随人意。"元代赵子

西晋·索靖《皋陶帖》

昂也说："学书在玩味古人法帖，悉知其用笔之意，乃为有益。"这都是他们读帖的心得体会。三国时曹操喜爱大书家梁鹄的书法，把他的字迹放在帐内，一有空就读。唐代欧阳询，某次在路上发现晋代索靖写的碑，读了一番，已经走远了，重新回转身来再细读，站得脚酸了，索性坐下来读，据说这样一直读了三天。

"读"在乎认识书法的神理，不但要求在点画、分布、结构上看它具体用笔的道理、笔势的往来，还要在整体上看它的精神面貌，寻玩它的韵味。

临帖很类乎一个演员，光是扮相像是不够的。一定要能够进入剧中人的内心世界，然后能够演活角色，成为好戏。春秋时楚国优孟扮孙叔敖，一举一动，音容笑貌，十分逼真，楚庄王见了大为感动。临帖必须下足读帖的功夫，然后才能够真正临好字。城隍庙里的城隍老爷，五官端正，总是泥塑木雕。有些朋友，临帖功夫下得不少，四平八稳，字写得端正，可是总给人"城隍老爷"式的感觉。这就使我想到尽管一样是泥塑木雕，为什么苏州那相传为唐代杨惠之塑的罗汉就两样？所以尽管说是临帖，总要写写想想，心到第一，思索功夫不好欠缺。

历史上记载悟得笔法的故事，张旭"观公孙大娘舞剑器"和"担夫争道"这两桩事，要算最著名的了。"舞剑器"与"争道"联系到了他的草书书法，主要是取神而不是取形。有破有立，就能创新。许许多多议论书法艺术的文字，运用了大量描写与取譬，也无不是取神而不是取形，借以说明艺术吸收的广泛性与深刻性，其源泉在于丰富的生活，就是古人概括的说法："近取诸身，远取诸物。"

但话说回来，在整个临写阶段，所谓要求"写进去"，要求"入门"的阶段，是完全"无我"的阶段，"刻舟求剑"一些不但不要紧，而恰恰是需要如此做——蚯蚓式的学习。到了"写出来"，是出门的"有我"阶段，那自然又是"得鱼忘筌"的情况——蜜蜂式的学习。但是不能忘记，临到后来，尽管形神俱得，并不是说攀登了高峰。形神俱得的临写，只是书法学习的跳板、渡船，或者是桥梁，是手段而不是目的。学习书法，总不能永远立在跳板上，坐在渡船上，或站在桥梁上的，这是不说自明的事。所以我又说，成一家是怎样成的？是吸取了百家，已经不像你原来学的一家，这就化为你自己的一家了。这就是"博"的功夫。我们学习书法，既要专一家，又要不是一家。

传为唐·张旭《古诗四帖》

书法学习，必须扎扎实实下功夫，必须有一丝不苟认真钻研的精神。写好字，非一朝一夕之功，而基础却在一朝一夕。行万里路，开始在第一步，必须持之以恒。即使天分高，也必须努力实践，要有愚公移山的精神。坚持再坚持，在坚持中才能够体会前人理论、证实理论并丰富理论。宋代文学家曾子固说：王羲之的书法，晚年才登峰造极。他所以能够这样擅长，写得这样精彩，也是由于他自己的精神毅力，从不断实践中得来的，不是天生成功的。这话说对了。我们在业余抽一些时间来练练毛笔字，不但能够增加我们的文化素养，而且还能锻炼一个人的意志和毅力。这真叫做练字又练人。

总的说，如何学习书法？如何写好字？努力+时间+思想。

附录二：怎样临帖

传统学习书法的步骤是由描红、填黑（填写空心字）到影格、脱格（脱一字、二字至一行），最后才是临写。这个循序渐进的安排是很合理的、科学的。

描红和填黑，事实上是在初步锻炼中锋铺毫，下基本功，使点画就范，写得圆满周到。为什么说是在下基本功呢？因为，如果你不能中锋铺毫，红字就不能被盖罩，空心字就填不满；再进一步要求分布结构，才写影格、脱格。写脱格时，事实就在引向临写。什么叫"临写"？临写就是一面学习某一字体的笔迹，同时要把某一字体的架子搭像样外，还要注意学习它的神气，是学习遗产的手段。这个时期是一个较长的时期。一个书家往往是终身不懈地不废临写功夫的。

临写要三到——心到、眼到、手到，是心、眼、手三个方面的紧密结合。心到第一。一般初学只有二到——眼到、手到，进步不快；顶差的只有一到——手到，甚至说一到都觉得勉强，因为他不是在"临"帖而是在"抄"帖，写的字总算是帖上有的几个字，像么，一点也不像。

"临"，眼睛看，心里想，手下写，有帖在面前，是要对着写的，所以叫"临"。我们应用的大楷簿、中楷簿，有的是九宫格（井字格）、米字格，可是恰恰帖上没有九宫格、米字格，怎么办？可以用明胶板或小玻璃，照习字簿上的格子（用红色或黑色细笔打的格子），放到帖上去对临。这样，一个字的点画位置，在临写落笔前可以先仔细看一遍。过去写不好的字，架子老是搭不好的字，在格子中要特地仔细检查，一定能够把原因都找出来，从而也就能够写好那个字了。

九宫格、米字格两种习字格子作用不同。九宫格主要在求得点画位置，米字格主要在求得结构中心，要写得团结紧密。

临写的目的，既要得"形"，又要得"神"，形神俱得，功夫才到家。明九宫格、米字格可以求得"形似"，求"神

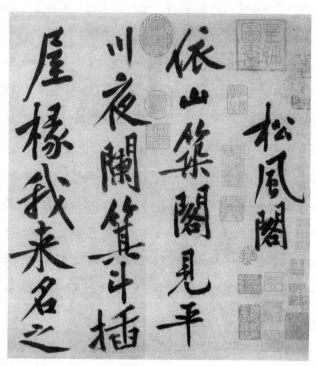

宋·黄庭坚《松风阁诗》

似"怎么办？要"读"。读要在临帖之前，或者并不准备临写，作为专门的一课。宋人书家黄庭坚说："古人学书，不尽临摹，张古人书于壁间，观之入神，则下笔时随人意。"元朝书家赵孟頫说："学书在玩味古人法帖，悉知其用笔之笔，乃为有益。"他这话是有深刻体会的。三国时曹操喜爱其时大书家梁鹄的书法，把它放在帐内，一有空就读。唐代大书家欧阳询，某次在路上看到索靖写的碑，已经走远了，重新回来再认真读，站得脚酸了，索性坐着，这样一连读了三天。

　　读在乎认识书法的神理，不但在点画分布结构上看它具体用笔的道理、笔势的往来；还要在整体上看它的精神面貌，寻玩它的韵味。

　　临帖好比做演员，光是扮相像是不够的，一定要能够深入剧中人的内心世界，然后能演好戏。临帖光是把字写得端正还不够，写哪一家哪一帖，一定要摸透他的用笔方法，一定要临写得神气活现才好。

　　临帖临到后来还要把它"背"出来，先不把帖打开，背着临，背不出，然后再翻开帖来核对，这个功夫叫"背临"。

"背"很重要，临写过的字，任何时候，只要你拿起笔来，就应该把它默写出来。帖在面前写得像，帖不在面前"自来体"，成绩就不能巩固。

"读帖""临帖""背帖"三道功夫要结合起来，然后能够保证学习胜利。看一笔写一笔的临帖，说明没有下"读"的工夫。帖拿开写字就不像，说明没有下"背"的功夫。总的说心未到功夫欠缺。

临帖虽说是书法学习的后期功夫，但它毕竟和描红、填黑、影格、脱格一样，是手段，不是目的。因为真正写好字，一定要有自己面目。

附录三：书法的欣赏

如何欣赏书法的问题，觉得不容易谈。书法不同于其他艺术，它虽然和其他艺术一样来自生活，但是毕竟比较抽象。它不像绘画雕塑，有点类乎音乐而又不同于音乐。唐代书法理论家孙过庭说："心之所达，不易尽于名言"。以本人的水平，自然就更不必说了。

但如何欣赏书法的问题是存在的。例如有人这样说："同是这个碑这个帖，亿万人爱好它，年轻时学它，老而不厌。学来学去，翻来翻去，越看越有味，欲罢不能，究竟是什么道理？"又有人说："看看各种书体、各个流派、各个书家的书法，它所给予人们的印象，有浑厚、雄伟、秀丽、庄严、险劲等等区别，这是什么道理？"也有人说："人们讲书法用笔有方有圆，可是方笔圆笔，并不出于两支笔，而是一

支笔，那么究竟是什么道理？"

试图理解这些问题，并说明这些问题，是很有意义的。

关于书法的"书"字，在古代只是指写字。但人们书写时加入了思想感情，通过形式和内容的结合，渗情入法，法融于情，书法的作用又超出了文字本身的功能。我们看到毛主席亲笔写的《送瘟神二首》，通篇充满感情，体现"鹰击长空，鱼翔浅底"之妙。它使我们能够想见主席落笔时"浮想联翩，夜不能寐，微风拂煦，旭日临窗，遥望南天，欣然命笔"的感情。书法的艺术魅力，使作者的精神透过点画结构有限的形象，奔驰到无限广阔的天地中去。

使用同样工具而出现不同的风格，而种种不同的风格又都能够吸引人，正是由于它具有成熟的艺术力量。什么是成熟的艺术力量呢？成熟的艺术力量，是在配合其时其地的思想感情下恰到好处的运动。前人于这方面也有体会，如同说："言为心声，书为心画。"也就是说："书之结体，一如人体，手足同式，而举止殊容。"书法的欣赏，需要欣赏者与书写者的合作。欣赏者从书法形体线条的变化看见了书写者内在的思想感情。这种合作的获得是基于对艺术的认识，而认识的基础是实践。我们了解认识对于实践的依赖关系，即

明白艺术的审美活动与劳动实践之间的血肉关系。

纸、墨、笔、砚都是第一流的，放在一起，并不能产生一张好的书法或者好的绘画。能够产生一张好的书法或者好的绘画的原因，是人的能动作用。实践第一，就是说在正确思想指导下的行动第一。毛主席说："我们的实践证明：感觉到了的东西，我们不能立刻理解它，只有理解了的东西才更深刻地感觉它。"毛主席这句话可以应用来说明书法欣赏问题。

欣赏要实践水平，欣赏对实践又有帮助，也可以说是实践的一部分。在实践中有了认识，把认识提高到理论，理论既是欣赏标准，又是学习标准，此种有机结合，也是辩证关系。

字本是符号，组织起来，成词儿，用词造句，加入了思想感情，形式与内容结合，就不单单是符号。形式与内容不可分割，一定的内容产生一定的形式。如果可以说书法的形式就是点画结构等一些客观材料，而内容是人的思想感情的话，那么这些内容的表现，支配着客观的形式的变化。

问题在需要说明内在的思想感情，如何表现为外在的形象。关于这个问题，是否可以作这样理解来说明：书法本

身通过书家的笔法、墨韵（浓淡、干湿）、间架、行气、章法，以及运笔的轻重、迟速，和书写者情感的变化，表现的雄伟、秀丽、严正、险劲、流动、勇敢、机智、愉快等等的调子的有机节奏，而正是在这里，给人们以无穷的想象、体会和探索。

画讲线条，书也讲线条。线条能表现力量，表现气势。这种种变化，只有毛笔能够适应。所以毛笔是最好、最有利的工具，其他笔做不到。中国书画都讲用笔，就是这个道理。汉末蔡邕讲到用笔笔势时说："势来不可止，势去不可遏，惟笔软则奇怪生焉。"有什么"奇怪"呢？奇怪就在"变化"，妙就妙在"软"。软的毛笔，给人灵活运用起来，变化多端，各人的性情表达出来，成为各个不同的面目。画家用画法写字，别有奇趣，有特殊风格，使书法"无色而具图画的灿烂，无声而有音乐的和谐"，引人入胜。

书法上讲"雄强""沉着""入木三分""力透纸背"等等，都是讲"力"。锺繇说："多力丰筋者圣，无力无筋者病"。卫夫人说："善笔力者多骨，不善笔力者多肉。"也是讲"力"。李世民说："惟在求其骨力，及得骨力，而形势自生耳。"力从何表现？从用笔表现。笔本身没有力，所以表

现为有力是通过人的心，通过人的手。心信任手，手信任笔，笔信任纸。有坚强的心，而手足以相付，就能够"得心应手"。心手相应，笔笔肯定，毫不犹豫，这样就表现了笔力的刚毅。笔有了力，加以熟练，行笔起来，就能够有快慢、轻重、转折、干湿的完全自由，往来顺逆，刚柔曲直，前后左右，八面玲珑，无不如意。前人千言万语，不惮烦地说来说去，只是说明一件事，就是指出怎样很好地使用毛笔去工作，方能达到出神入化的妙境。

书法各人有各人的风格，个性不同，各人各写，把各人自己的性情表达出来。所以欣赏无绝对一致的标准。如颜真卿字胖厚有力，杜少陵诗却说"书贵瘦硬方通神"。如此，就有两种不同的标准。又如锺繇的字，有人说如"云鹄游天，群鸿戏海"；又有人说它如"踏死蛤蟆"。王羲之的字有人说它"字势雄逸"，如"龙跳天门，虎卧凤阙"；也有人说它"有女郎才，无丈夫气"。颜真卿的字，有人说"挺然奇伟""书至于颜鲁公"；又有人说"颜书有楷法而无佳处"，简直是"厚皮馒头"。可见各人对书嗜爱不同，欣赏标准也不一样。

分析欣赏标准所以不同，有许多原因：时代风气不同，

思想不同，生活不同，素养不同，成就不同，理解不同，书体不同，方笔圆笔不同。或真行草三者有所偏重，或在三者之外，参以其他书体，执笔取势方面有所不同。从个人的爱好来说罢，早年、中年、晚年又有所不同。总之，不能完全一致，也不须一致。加以中国字体很多，正楷、行书、草书之外，又有甲骨、金文、大篆、小篆、秦隶、汉隶、北魏等等，丰富多彩。各人可以本着自身学养，从各种字体中吸收营养加以变化。比如说写楷书，参用篆书笔意，或参用隶书笔意，写颜（真卿）体又参米芾行书笔意等等，融化出来创造自己的面目。举例说，邓石如书法先从篆隶进门，隶书写

西周《墙盘铭》

成了，又通到篆书里去，篆书写成了，通到真书里去。他以隶笔写篆，所以篆势方，以篆书的意思加入隶书，所以隶势圆。又以自己的篆法入印，所以他的篆书、隶书、篆刻都自成一家。郑板桥书法本来学宋代黄山谷，又采篆隶为"古今杂形"，字里又含画兰竹意致，变化出新意。金冬心书法出入楷隶，自辟蹊径，不受前人束缚，以拙为妍，以重为巧，别有奇趣。墨卿精古隶，能拓而大之，愈大愈壮，行楷渊源于王逸少、颜真卿，兼收博取，自抒新意。粗看似李西涯，而特为劲秀，自开面目。何子贞学颜真卿，参以《张黑女》《信行禅师碑》。他学隶功深，渗合起来，出自己面目。赵㧑叔书法初学何子贞，后来深入六朝，以楷入行，以书入画，书画印三方面都能成家。沈寐叟早中年全学包世臣，没有可观，后来变法，打碑入帖，产生新的面目。吴昌硕楷书初学黄道周，后来行草学王觉斯，篆书从学杨沂孙变为专写《石鼓文》，写出一个面目，与篆刻统一起来，又别开一派。齐白石早年学金冬心，后来学郑板桥、《三公山碑》等，雄伟苍劲，亦见面目。他篆刻初学皖派、浙派，极精工，后来融化汉凿印，结合他的书法，又自具面目。他们的努力创新，又丰富了祖国的文化遗产。

西周《墙盘铭》金文

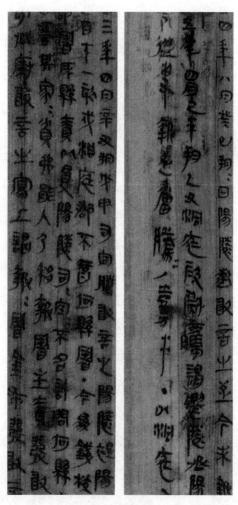

战国《里耶秦简》

但是有成就的书家，也往往有他们的缺点习气。例如何子贞晚年的"钉头鼠尾"，及赵之谦失之于巧，吴昌硕有时见黑气，齐白石每见霸气等等。

如此说来，欣赏似乎没有标准。

不，还是有标准的。如果说欣赏没有标准，那么今天我们如何谈欣赏？欣赏可以谈，欣赏有原则。什么原则？欣赏从实践中来。上面说过，欣赏要有实践水平。前人的实践经验总结出了理论，我们可以把它们归纳成几项原则。

欣赏既要看部分，又要看整体。

一点一画，组织起来成为一个字，就是一个整体。古人把写楷书的经验归纳起来提出"永字八法"，它本身是讲点画的，但要注意整体，不能呆板，要注意使转，要连贯起来，注意笔与笔之间意思相互呼应，顾到整体。附带说一说：古人讲笔法的"永"字图，就像机器的零件装配，这是一个缺点。我们要从点画看到整体，把部分美与整体美配合起来看。孙过庭《书谱》讲："至若数画并施，其形各异；众点齐列，为体互乖……违而不犯，和而不同。"他讲点画，又讲"分布"，既要从有笔墨地方看，又要从无笔墨地方看；既要看实的地方，又要看虚的地方；既要看密的地

方，又要看疏的地方，正如刻印章，既要看红处，又要看白处。我们如果拿"永字八法"来一笔一笔分散看，只看点画，就太机械了。《书谱》又讲："一点成一字之规，一字乃终篇之准"，我们正要把部分美与整体美配合起来看。至于行书草书，更不是从一个字看。这一个字与那一个字，这一行与那一行，以至整幅，要看它笔力、气势、疏密、张弛、均衡、向背配合得如何。"一点成一字之规，一字乃终篇之准"，正是说，从一点、一个字写起，写完了整幅，最后整幅又应成为一个字一般。写一幅字这样写，看一幅字也这样看。部分整体统一。

小孩子写的字，一点一画，结构差一点，倘使笔下有力，有天趣，有稚趣；老年有学问的人，不讲写字，而下笔有力，或如金石家篆刻家写起字来，往往有拙趣。

楷书容易僵化，行草容易油滑。容易僵化，所以要求端正而又飞动；容易油滑，所以要求流走而又沉着。

字大，写起来容易散漫，所以要求紧密；字小，写来容易拘束，所以要求宽绰。总在各种矛盾中求统一。

圆笔力在内，方笔力量扩展到外。方笔用顿的笔意，隶笔多顿；圆笔用转的笔意，篆笔多转。顿的笔意不用圆，就

樂水方欲羽翼天朝孤弥
帝室何晋幽靈無簡殲此
名拾春秋世有二太和十
七年菀於蒲坂城建中鄉
孝義里妻河东鍊進壽女

北魏《张黑女墓志》

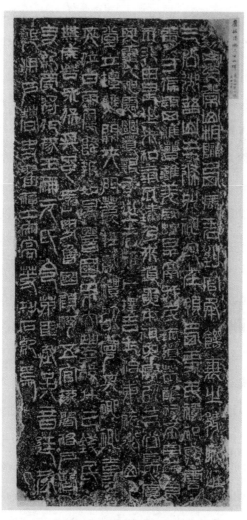

东汉《祀三公山碑》

见呆板；转的笔意不用顿，又太泛泛，也要矛盾统一。书法用笔，在迹象上比较见得有方有圆，事实上总是亦方亦圆，方圆并用。

前人说"右军作真如草"，如"草"，就是说笔意流动；又说"作草如真"，若"真"，就是说快而不滑。《书谱》说："真以点画为形质，使转为情性；草以点画为情性，使转为形质"，意思是说，真书的点画不联系，最易见得板滞，应该以流走书之，仍用使转，不过不显然露迹，所以说是情性。这样，形质虽凝重，而情性则流走；草书笔画联系，自然应该运用使转，但使转每易浮滑，应该以从凝重出之，所以形质虽流走，而情性则凝重。这些也是矛盾的统一。

奇正配合。正不呆板，奇不太野，要配合起来；生熟也配合，生要不僵，熟要不疲。碑与帖，不拘泥。

不光讲字形用笔，还要看运墨。《书谱》说："带燥方润，将浓遂枯。"用墨不使单调，也是矛盾统一。古时用墨，一般讲，用浓的多。宋代苏东坡用墨"须湛湛如小儿目睛乃佳"，可见是用得较浓的。明代用墨有发展，董其昌善用淡墨。画家用画笔在画幅上写诗文题跋，蘸着浓就浓点，蘸着淡就淡些，干就干些，写来有奇趣。善用墨，墨淡而不渗

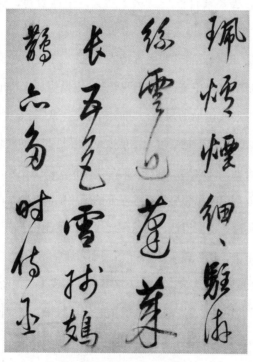

明·董其昌《行书杜甫诗》

化，笔干而能够写下去。

我认为学习标准就可作欣赏标准。

书法要求自然。书法下功夫，千锤百炼，这是"人工"，然又要求出之自然。正如李斯讲的"书之微妙，道合自然"、苏东坡言"我书意造本无法"，不是真的无法，无法还是从有法中来。"我用我法"，正说明加入了他的思想感情，形成了他的风格。"推陈出新"，变了法，所以成为他的法。艺术不是摹仿，不是拍照，不是古人的翻版。古人的真迹里、碑版里，有古人的思想感情，既学不到，也假不来。他有他的思想感情，你有你的思想感情。初学书法，技法必须讲，要懂得法，但法不能讲死，不能死于法下。有人死于法下，所以前人感叹："法简而意工，法备而书微。"书法不能只从技法求，从技法求书，只能成为"馆阁体""科举字"。馆阁体字，正如一般拍的团体照相，摩肩而立，迭股而坐，气体不舒，一无意趣。谈不到思想感情，没有艺术可言。从来学习书法只学"家数"的，往往走到形式主义的道路，临这本碑帖，写出来就是这本碑帖，有人无我，叫做"寄人篱下"，不能自主。粉刷成的大理石不美，这里有真假的分别。

书法的正与变又是矛盾的统一。

一般讲"雅"和"俗"。我们现在如何概括地来说明书法上的雅和俗？"雅"者，能辩证地学古人，部分整体统一，刚柔配合，醇中有肆，合乎雅正，富有时代精神，能突破前人；"俗"者，没有思想，没有生活，也很难说有技法，"五官端正"，没有精神，东施效颦，装腔作势，不能统一。

欣赏时不太挑剔别人的坏处，就会多吸收别人的长处。本来，一个人的眼睛总是跑在手的前头，眼有三分，手有一分，而口又要超过眼睛，这里正需要有冷静的头脑，客观的眼睛。我们往往接触这样一些问题，例如说："学楷书是基本功之一，你认为欧字比颜字好呢，还是褚字比虞字好？"这类问题，说不容易回答，也容易回答，各人喜爱不同。因为各人总有各人的偏爱，但各人的偏爱，又必然不能作为艺术上的评价。你喜爱秀丽的一路，可以，但总不好说险劲的一路不好。所以我往常又这样说：比如五岳的风景不同而都是美；五味的味道不同而都是味；百川的流派不同而都到海。又如兰竹清幽，木芍香艳，古松奇崛，垂柳婀娜，俱是佳物。不知是否可以这样说。

欣赏也要实践。如第一次不能够欣赏，慢慢看得多了，

可以看出流派，看到运笔笔法，更进一步，在不同中见同，同中见不同。玩迹探情，循由察变，能够从表面看到骨子里去。书法这件东西，原是感性的、具体的、可见的形象，引导欣赏者自己透过表面得出一定的结论。——当然，偏于主观的欣赏，也必然会得出不相同的结论。

过去听过一次郭绍虞先生讲《怎样欣赏书法》。他提出六项标准：

一、形体，看结构天成，横直相安；

二、魄力，从笔力用墨看；

三、意态，要飞动；

四、流派，不拘泥碑帖，不以碑标准看帖；

五、才学，书法以外关系；

六、气象，浑朴安详。

其中形体、魄力、意态三项是关于字的形体，流派是书学，才学、气象是学问。——这里我记忆不太清楚，如有错误，由我负责。

最后，还想说明一点：艺术的产生，是思想、生活、技巧三者的高度结合。"思想是灵魂，生活是材料，技巧是熟练程度和创造性"，写字离开了思想，离开了生活，离开了

实践，而肆谈艺术，是不可想象的。我们的书法要有魄力、气势，要开朗，要与时代相适应。我们常常讲到"风格"，风格是什么？风格就是思想和艺术的统一体。